쉽고 예쁜 손그림 일러스트

Illustrated by 카모

차 례

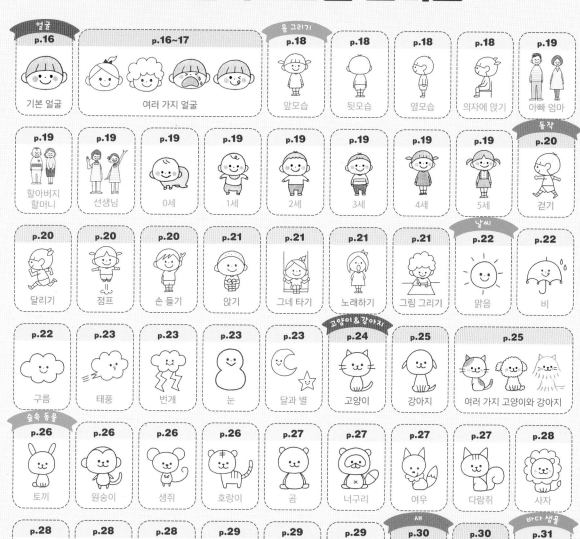

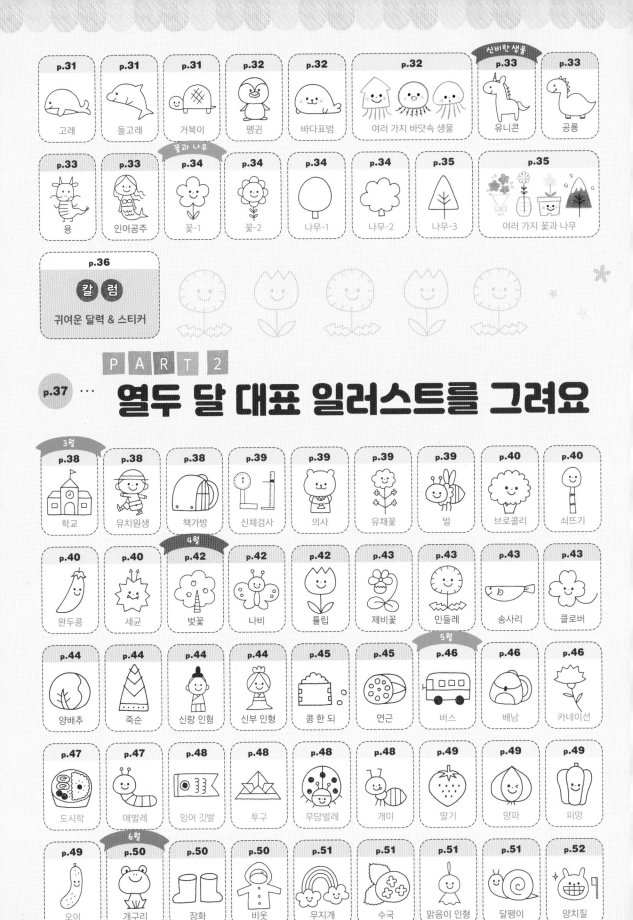

PART 2

p.37 ...

열두 달 대표 일러스트를 그려요

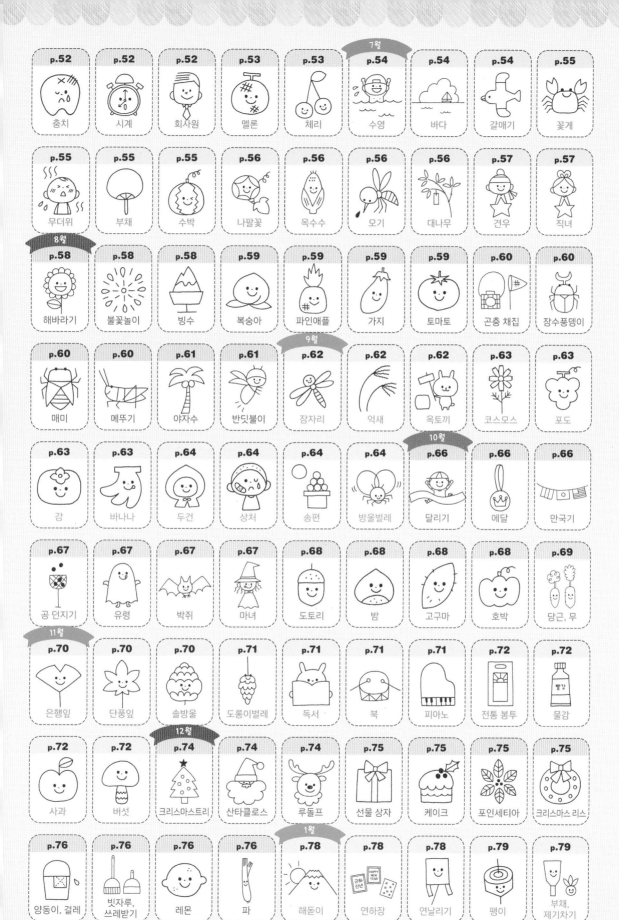

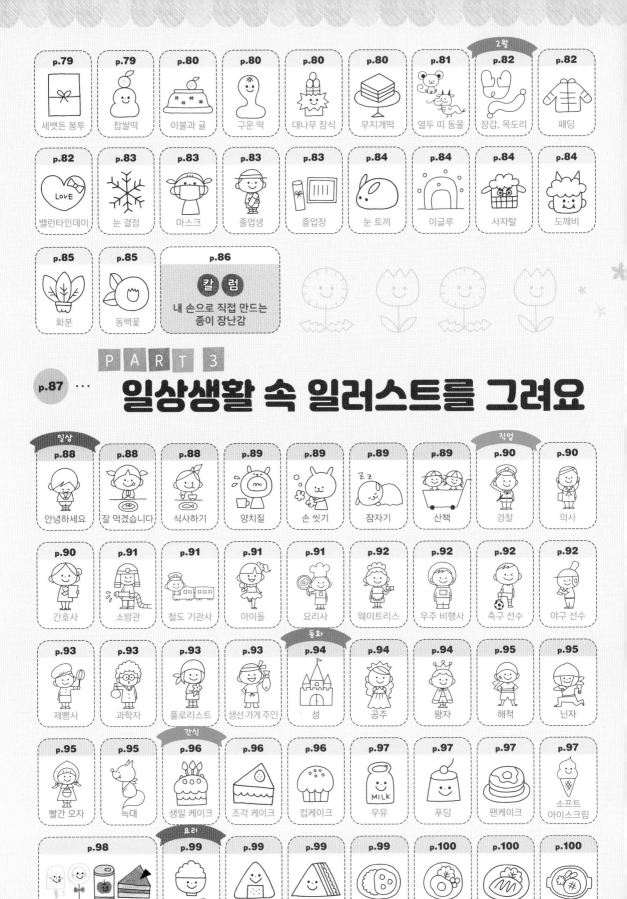

PART 3

일상생활 속 일러스트를 그려요

선을 그려 봐요

다양한 선을 그려 봐요.
일러스트를 그릴 때 활용할 수 있어요.

직선

가장 기본 선으로 한 번에 긋는 게 중요해요.

POINT 펜 끝이 아니라 선 긋는 방향을 바라보면서 그리면 더 반듯하게 그릴 수 있어요.

뾰족뾰족

짧은 직선을 지그재그로 그려요.
사용 예 : 풀, 천둥 등

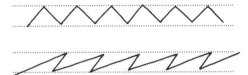

POINT 산의 위아래 높이를 맞춰서 그리면 깔끔하게 완성돼요.

응용하기

뭉게뭉게

위로 볼록한 선을 이어서 그려요.
사용 예 : 레이스, 쿠키 등

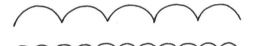

POINT 반원을 일정한 크기로 그려요.

응용하기

찰랑찰랑

아래로 볼록한 선을 이어서 그려요.
사용 예 : 물결, 강조하고 싶은 부분

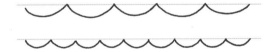

POINT 자를 대고 연필로 가이드 선을 그은 다음에 그리면 깔끔하게 완성돼요.
*연필은 잉크가 마르면 지워요.

응용하기

구불구불

뾰족하지 않고 완만한 곡선이에요.

응용하기

점선

선이나 점으로 그린 선이에요.

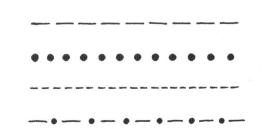

도형을 그려 봐요

일러스트를 그리기 전에 먼저 기본 도형 그리기를 연습해요.
동그라미, 세모, 네모가 기본 도형이에요.

동그라미

원하는 지점에서 그리기 시작해요.
오른손잡이는 시계 방향으로, 왼손
잡이는 반시계 방향으로 그리면
편해요.

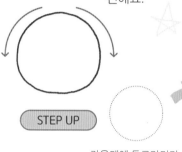

STEP UP

가운데에 동그라미가
있다고 상상하며

뭉게뭉게 선을
그려요.

세모

직선은 한 번에 그어요. 끊어서
그으려면 ●에서 멈췄다 그어요.

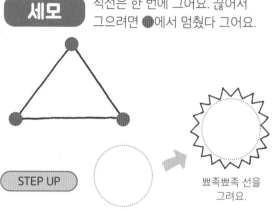

STEP UP

동그라미를 상상하며

뾰족뾰족 선을
그려요.

네모

네 모서리를 90도로 그려요.
직선은 한 번에 긋는 게 좋아요.

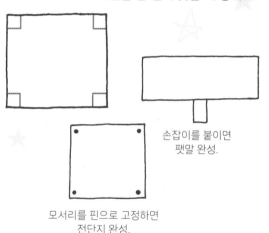

손잡이를 붙이면
팻말 완성.

모서리를 핀으로 고정하면
전단지 완성.

별

가로선을 똑바로 그으면 모양을
균일하게 완성할 수 있어요.

잘못 그렸을 때는 빈 곳을
덧칠하면 해결!

STEP UP

익숙해지면 윤곽선만
그려요.

하트

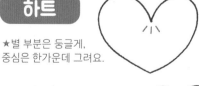

★별 부분은 둥글게,
중심은 한가운데 그려요.

밑을 둥글게 그리면
귀여운 하트 완성.

뾰족하게 그리면
세련된 하트 완성.

리본

네모와 세모만 있으면
리본을 그릴 수 있어요.

끈 달린 리본

STEP UP

리본 모양 프레임

다양한 도구로 그려 봐요

볼펜과 색연필만 있으면 언제든지 귀여운 일러스트를
그릴 수 있어요.

기본 도구

볼펜

얇은 선이 특징으로 일러스트를 그리거나 글씨
쓸 때 좋아요. 젤 잉크펜, 수성펜, 유성펜 등이 있어요.
* 이 책에서는 0.5mm 젤 잉크펜을 사용해서 그림을
 그렸어요.

색연필

색상이 다양해요. 선 긋기나 색칠하기에 사용해요.
여러 겹으로 칠하거나 세기를 조절해서 농도를
표현할 수 있어요.

어느 펜이 좋을까?

흰색 펜

어두운 색의 종이나 진하게 칠한 부분 위에 글씨를
쓰거나 그림을 그릴 수 있어요.

사인펜

크고 두꺼운 선을 그을 때나 강조하고 싶은 부분에
사용해요. 빈틈없이 색칠할 때도 좋아요.

물감

넓은 범위를 색칠할 때 좋아요.

분필

칠판에 그림을 그리거나 글씨를 쓸 때 써요.

색칠해 봐요

좋아하는 색으로 칠하거나 무늬를 넣어서 자유롭게 표현해 봐요.

볼펜

선으로만 그리기

색칠하기

색칠한 후 흰색 펜으로
얼굴을 그려요.

다양한 색칠 방법

세로선

바둑판무늬

물방울무늬

소용돌이 모양

빙글빙글 칠하기

색연필

볼펜으로 모양을 그리고
색연필로 색칠해요.

색연필로 그리고
색칠해요.

색연필로 빙글빙글
색칠해요.

색연필 선으로만
그려요.

다양한 색칠 방법

여러 가지 무늬로 채우기

볼펜과 섞어서 그리기

STEP UP

진하게 칠하거나 연하게 칠해서
그림의 질감을 표현해요.

손글씨를 써 봐요

손글씨를 귀엽게 쓰는 방법을 배워 봐요.
그림을 그리거나 다이어리를 쓸 때 요긴하게 쓸 수 있어요.

선이나 점 붙이기
숫자의 처음과 끝부분에 선이나 점을 붙여요.

선을 붙인 숫자

점을 붙인 숫자

1 2 3 4 5 　 6 7 8 9 0

세로를 두껍게 쓰기
세로를 두껍게 써서 글자에 강약을 줘요.

세로를 두껍게 쓴 글자

세로를 두껍게 쓰고 안쪽을 칠한 글자

부탁해요
1 2 3 4 5

축하해요
6 7 8 9 0

굵게 쓰기
글자를 굵게 써서 강약을 표현해요.

고마워요　1 2 3 4 5　사인펜으로 쓴 글자

축하해요　6 7 8 9 0　얇은 선을 겹쳐 쓴 글자

여러분! 사랑합니다　색연필로 알록달록 쓴 글자

테두리 글자 글자의 테두리만 그리고 속은 비워 둬요.

각진 테두리 글자

부탁해요
12345

둥근 테두리 글자

고마워요
67890

STEP UP 글자 안쪽에 다양한 무늬를 넣어요.

알립니다
12345

STEP UP 그림자를 칠해서 입체적으로 표현해요.

축하해요
67890

바탕 꾸미기

 고 맙 습 니 다

부 탁 해 요

말풍선

고맙습니다

문장에 어울리는 말풍선을 그려요.

알립니다

기호에 얼굴 넣기

일러스트를 손쉽게 그리는 방법

기초부터 차근차근 그림을 그려 봐요! 즐거운 마음으로 그리면 분명 잘 그릴 수 있어요.

POINT 1

「일러스트의 기초」를 연습해요

직선과 도형 그리기는 모든 일러스트의 기초예요. 기본부터 차근차근 연습해요.

POINT 2

선을 그을 때는 숨을 참아 봐요

처음에는 똑바로 선을 긋는 게 어려울 수 있어요. 그럴 때는 잠시 숨을 멈추고 한 번에 선을 긋는 연습을 해 보세요. 생각보다 잘 그어질 거예요.

POINT 3

꾸준히 그리면 실력은 늘어요

일단 쉬운 것부터 시작해 봐요. 이 책에서는 누구나 그릴 수 있는 아주 간단한 일러스트부터 소개하고 있어요. 매일 틈틈이 한두 개라도 그리다 보면 실력이 늘어날 거예요.

POINT 4

그리는 사람의 마음은 보는 사람에게도 전해져요

일러스트 그리기는 음악 연주와 닮았어요. 연주자의 감정이 관객에게 전달되는 것처럼 즐거운 마음으로 그린 그림은 보는 사람도 즐겁게 만들어요.

PART ①

기본
일러스트를
그려요

카드나 다이어리를 꾸밀 수 있는 간단한 일러스트
그리는 법을 소개합니다. 사람, 동물,
꽃과 나무 등을 간단하게 따라 그릴 수 있어요.
우리 주변에서 흔히 볼 수 있는 것부터
차근차근 그려 봐요.

 Person

얼굴은 동그라미를 그리는 것부터 시작해요.
눈, 눈썹, 입 모양을 바꿔서 다양한 표정을 그릴 수 있어요.

〔 얼굴 〕

기본 얼굴 얼굴형은 살짝 찐빵 모양으로 그리면 귀여워요.

╲ 완성! ╱

동그라미를 그리고 양쪽 귀를 그리고 눈, 코, 입을 그리면

여러 가지 얼굴 머리 모양과 얼굴형에 살짝 변화를 주면 전혀 다른 사람으로 보여요.

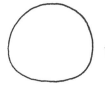

앞머리를
두 갈래로 나눠요.

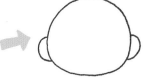

앞머리에 선을 그어
가지런함을 표현해요.

콕콕 점을 찍어
짧은 머리를 표현해요.

앞머리를
사선으로 나눠요.

> 머리 모양을
> 바꿔요

가운데 삼각형을
그리고 챙을 달면
모자가 돼요.

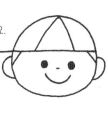

> 얼굴형을
> 바꿔요

빵을 통통하게 그리면
어린아이처럼 보여요.

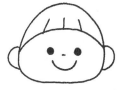

정수리는 뾰족하고
턱은 둥글게 그려요.

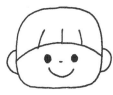

완만한 네모 모양을
그려요.

정수리는 둥글고
턱은 뾰족하게 그려요.

다양한 표정

눈과 입 모양만 바꿔도 여러 가지 표정을 그릴 수 있어요.

즐거움

입은 반원 모양으로
커다랗게 그려요.

슬픔

입꼬리는 내려 그리고,
눈물을 그려요.

잠든 얼굴

눈을 U 모양으로 그려서
눈 감은 모습을 표현해요.

당황

눈을 X 모양으로 그리고,
땀방울을 그려요.

졸림

눈은 직선으로, 입은
동그라미 모양으로 그려요.

맛있음, 꿀꺽

윙크하는 눈을 그리고,
혀를 살짝 보이게 그려요.

기쁨, 설렘

볼에 세로 선을 그려서
발그레한 모습을 표현해요.

씨익

입 안에 세로 선을 그어서
이를 표현해요.

복잡한 표정

눈썹을 그리면 좀 더 다채로운 표정을 그릴 수 있어요.

실망

한쪽 눈썹을 내려 그려서
기분이 가라앉은 모습을
나타내요.

화남

양 눈썹을 위로 올리고,
입은 산 모양으로 그려요.
볼은 빨갛게 칠해요.

끄응

눈썹은 돼지 꼬리 모양으로,
입은 물결선으로 그려요.

황당

입은 입꼬리를 내려서 크게
그리고, 땀방울도 그려요.

응용하기!

다양한 머리 모양

먼저 얼굴 윤곽을 그린 다음 머리카락을 그려요.

곱슬머리

먼저 둥그름한 얼굴과 귀를 그리고, 이어서
뭉게뭉게 선으로 곱슬머리를 표현해요.

긴 생머리

먼저 둥그름한 얼굴을 그리고,
그 위에 긴 생머리를 그려요.

몸 그리기

머리를 크게 그리면 어린아이처럼 보여요.

앞모습

똑바로 서 있는 가장 기본 모습이에요.

 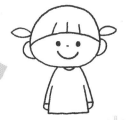 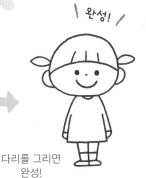

완성!

어깨에서 소매까지

겨드랑이에서
원피스의 밑단까지

양손과 목 부분 그리기

다리를 그리면
완성!

뒷모습

눈, 코, 입을 그리지 않은 앞모습과 똑같아요.

 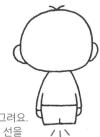 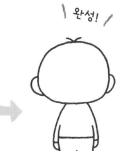

완성!

눈, 코, 입은 그리지
않아요.

겨드랑이에서
허리까지 그려요.

바지를 그려요.
가운데 선을
넣는 게 포인트예요.

다리를 그리면
완성!

옆모습

동그라미 한쪽에 코를 그리면 얼굴형이 완성돼요.

 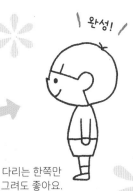

완성!

원하는 방향에
뾰족한 코를 그려요.

배와 등은
살짝 둥글게

팔과 바지를
그려요.

다리는 한쪽만
그려도 좋아요.

의자에 앉은 모습

의자는 H 모양으로 그리면 편해요.

완성!

엉덩이부터
옆으로 꺾어요.

구부린 팔을
그려요.

의자를
그려요.

다리를 그리면
완성!

사랑하는 사람들

아빠

얼굴 : 각지고 길쭉한
모양으로 그려요.
어깨 : 넓게 그려요.
목 : 두껍게 그려요.
다리 : 두 다리를 살짝
벌려서 그려요.

엄마

얼굴 : 어린아이보다
살짝 길게 그려요.
어깨 : 좁게 그려요.
목 : 가늘게 그려요.
다리 : 붙여서 그려요.

할아버지
할머니

머리 : 머리카락을 회색으로
칠해요.
얼굴 : 주름을 그려요.
등 : 살짝 둥글게 그려요.
팔, 다리 : 살짝 둥글게 그려요.

유치원 선생님

몸 : 길쭉하게 그려요.
표정 : 활짝 웃는
표정으로 그려요.
동작 : 손을 흔들며 인사
하는 모습이에요.
복장 : 앞치마를 그려요.

0~5세

0세

머리카락은 한두 가닥만 그려요.
팔다리는 짧게, 배와 엉덩이는
볼록하게 그려요.

1세

팔다리를 둥글게 그려서
아장아장 걷는 느낌을
표현해요.

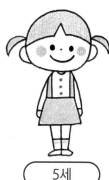

2세

팔을 양쪽으로 쭉 펴서 안정적으로
서 있는 모습을 그려요.

3세

차렷 자세로 똑바로
서 있는 모습을 그려요.

4세

머리 모양을
개성 있게 그려요.

5세

팔다리를 길쭉하게 그려서
좀 더 자란 몸을 표현해요.

◖ 동작 ◗

걷기

팔다리를 크게 벌려 그려요.

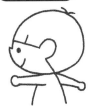 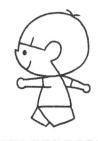 완성!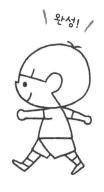

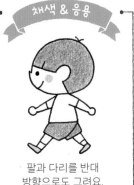

팔과 다리를 반대
방향으로도 그려요.

달리기

상체는 기울이고 팔다리는 구부려서 그려요.

 완성!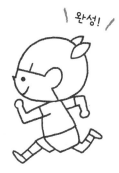

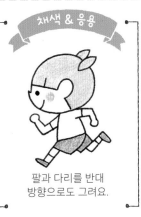

팔과 다리를 반대
방향으로도 그려요.

점프

무릎을 둥글게 그리는 게 포인트예요.

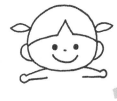 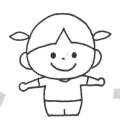 완성!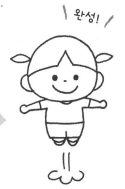

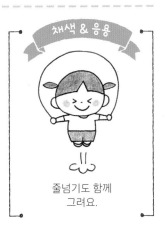

줄넘기도 함께
그려요.

손 들기

엄지손가락을 떼어서 그리면 손바닥을 펴고 있는 것 같아요.

 완성!

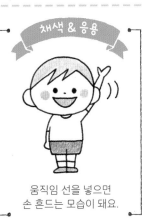

움직임 선을 넣으면
손 흔드는 모습이 돼요.

앉기
팔꿈치를 구부려 무릎을 껴안은 모습이에요.

완성!

채색 & 응용

발바닥을 크게 그리면
다리를 쭉 뻗은 모습.

그네 타기
팔은 살짝 꺾고 무릎은 둥글게 그려요.

완성!

채색 & 응용
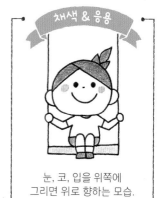

눈, 코, 입을 위쪽에
그리면 위로 향하는 모습.

노래하기
입을 크게 벌리고 양팔은 뒷짐 진 모습으로 그려요.

 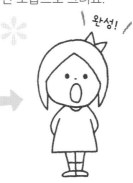

완성!

채색 & 응용
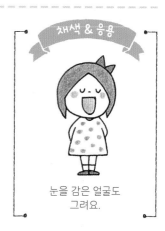

눈을 감은 얼굴도
그려요.

그림 그리기
눈, 코, 입을 아래쪽으로 그리는 게 자연스러워요.

완성!

채색 & 응용

색연필도
함께 그려요.

 Weather

달력이나 다이어리에 활용할 수 있는 날씨 일러스트예요.
해와 달에는 눈, 코, 입을 그리면 더 귀여워요.

맑음 동그라미 주변에 짧은 선을 그어요.

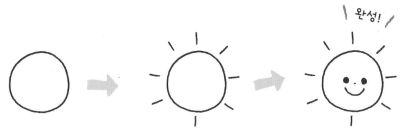

\ 완성! /

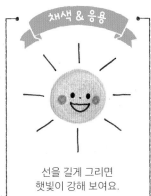

채색 & 응용

선을 길게 그리면
햇빛이 강해 보여요.

비 우산을 둥글게 그리면 더 귀여워요.

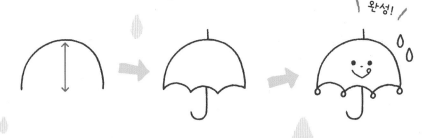

\ 완성! /

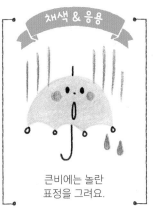

채색 & 응용

큰비에는 놀란
표정을 그려요.

구름 뭉게뭉게 선으로 구름을 그려요.

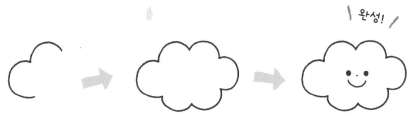

\ 완성! /

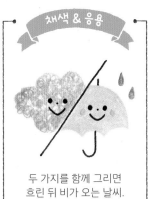

채색 & 응용

두 가지를 함께 그리면
흐린 뒤 비가 오는 날씨.

태풍 구름에 삐죽 내민 입술을 그리고 한쪽에 꼬리를 그려요.

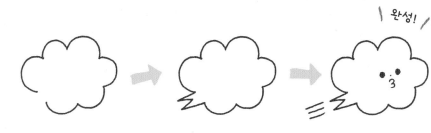

\ 완성! /

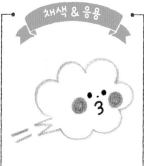

채색 & 응용

양 볼을 빨갛게 칠하면
열심히 바람을 부는 구름.

번개 구름 속에서 번쩍이는 번개를 내뿜어요.

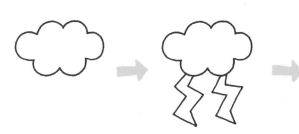

\ 완성! /

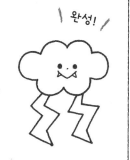

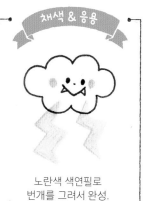

채색 & 응용

노란색 색연필로
번개를 그려서 완성.

눈 같은 크기의 동그라미를 위아래로 연달아 그려요.

\ 완성! /

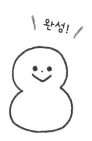

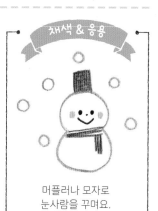

채색 & 응용

머플러나 모자로
눈사람을 꾸며요.

달과 별 곡선으로 초승달을 그리고 앙증맞은 별을 그려요.

\ 완성! /

\ 완성! /

채색 & 응용

끝부분에 동그라미와
선을 그리면 모자 완성.

23

 Animal

동물은 동그란 얼굴부터 그려요.
거기에 귀, 꼬리, 털 모양을 바꾸면 다양한 동물을 그릴 수 있어요.

고양이 & 강아지

고양이 앞모습

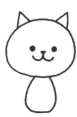 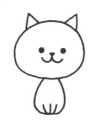

완성!

얼굴을 둥글게 그리고
세모 모양 귀를 그려요.

몸은 둥글게
그려요.

앞발을 모아 그려요.

꼬리와 수염을
그리면 완성!

고양이 옆모습

완성!

둥근 얼굴에 뾰족한
코를 그려요.

앞발을 그리고

등과 뒷발을 이어서 그려요.

꼬리와 수염을
그리면 완성!

엄마 고양이와 아기 고양이

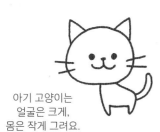

아기 고양이는
얼굴은 크게,
몸은 작게 그려요.

엄마 고양이는
몸을 크게 그려요.

얼굴과 귀를 이어서
그려도 귀여워요.

소형견

얼굴은 둥글게 그리고
귀는 아래를 향하게
그려요.

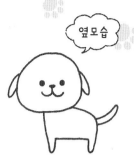

옆모습

앞모습

앞발과 꼬리를
그리면 완성.

대형견

얼굴은 살짝 네모나게
그리고 몸집을 크게
그려요.

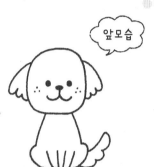

앞모습

대형견은 코 길이를 길게,
몸집도 크게 그려요.

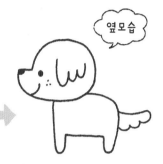

옆모습

여러 가지 고양이와 강아지

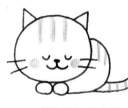

●낮잠 자는 고양이

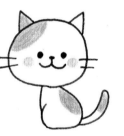

●앉아 있는 고양이

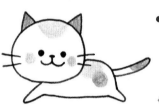

●달리는 고양이

●털이 긴 고양이

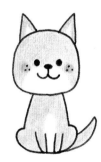

●귀가 뾰족한 강아지

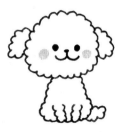

●복슬복슬한 강아지

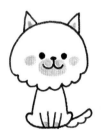

●재밌게 생긴 강아지

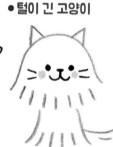

●점박이 강아지
※목줄을 그려도 좋아요.

숲속 동물

토끼 귀를 길게 그리는 게 포인트예요.

 → →

완성!

채색 & 응용

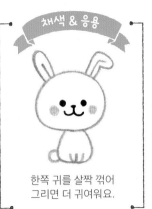

한쪽 귀를 살짝 꺾어
그리면 더 귀여워요.

원숭이 동그란 귀와 이마 모양이 포인트예요.

 → 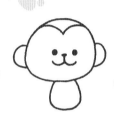 →

완성!

채색 & 응용

팔다리를 자유롭게
움직여도 좋아요.

생쥐 귀는 크고 둥글게, 꼬리는 가늘고 길게 그려요.

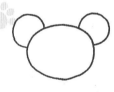 → 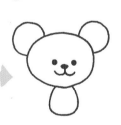 →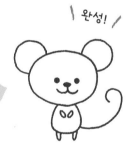

완성!

채색 & 응용

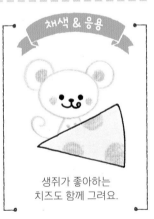

생쥐가 좋아하는
치즈도 함께 그려요.

호랑이 머리와 몸에 있는 줄무늬가 포인트예요.

 → →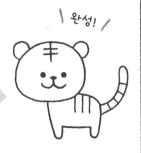

완성!

채색 & 응용

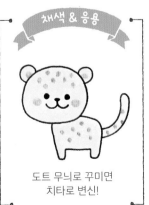

도트 무늬로 꾸미면
치타로 변신!

곰

몸집을 커다랗게 그려요.

\ 완성! /

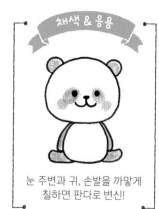

채색 & 응용

눈 주변과 귀, 손발을 까맣게
칠하면 판다로 변신!

너구리

눈 주변을 감싸는 선이 포인트예요.

 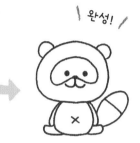

\ 완성! /

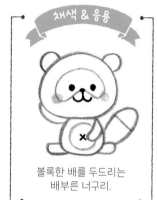

채색 & 응용

볼록한 배를 두드리는
배부른 너구리.

여우

턱을 뾰족하게, 목 주변은 복슬복슬하게 그려요.

\ 완성! /

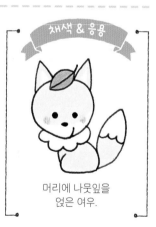

채색 & 응용

머리에 나뭇잎을
얹은 여우.

다람쥐

귀는 세모 모양으로, 꼬리는 둥글게 말아 그려요.

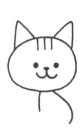 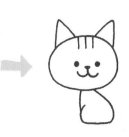 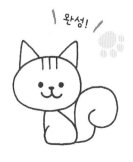

\ 완성! /

채색 & 응용

도토리를 들고
신이 난 다람쥐.

사자 얼굴 주변에 뭉게뭉게 갈기를 그려요.

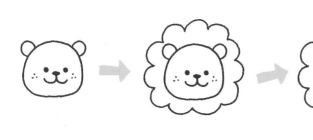

완성!

채색 & 응용

동물의 왕답게
반짝이는 왕관을 써요.

코알라 큼직한 코와 귀가 포인트예요.

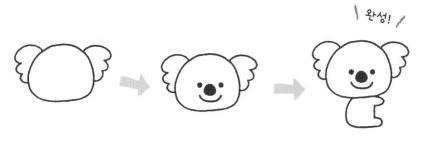

완성!

채색 & 응용

유칼리나무에
매달린 코알라.

돼지 둥글고 납작한 코를 그리고 발끝은 네모나게 그려요.

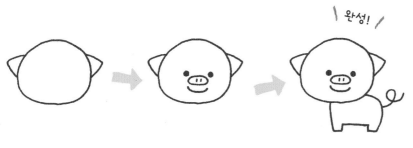

완성!

채색 & 응용

풀밭 위의
분홍색 돼지.

코끼리 길쭉한 코를 아래로 향하게 그려요.

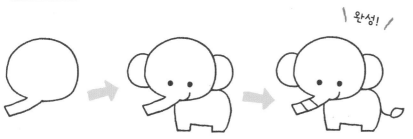

완성!

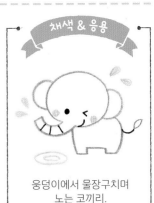

채색 & 응용

웅덩이에서 물장구치며
노는 코끼리.

양

복슬복슬한 털이 포인트예요.

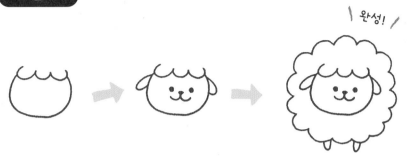

＼ 완성! ／

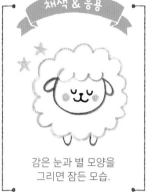

채색 & 응용

감은 눈과 별 모양을
그리면 잠든 모습.

기린

기다란 목을 그리고 뿔과 꼬리를 그려요.

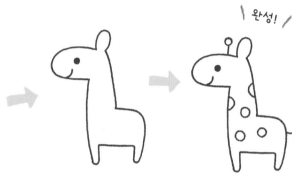

＼ 완성! ／

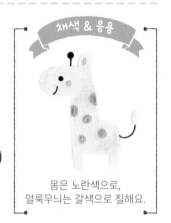

채색 & 응용

몸은 노란색으로,
얼룩무늬는 갈색으로 칠해요.

말

기다란 목을 그리고 갈기와 꼬리를 그려요.

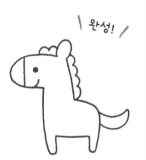

＼ 완성! ／

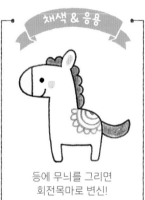

채색 & 응용

등에 무늬를 그리면
회전목마로 변신!

● 몸은 이렇게 그리면 더 쉬워요!

몸통은 사다리꼴
모양으로 그려요.

동물에 따라 몸집을 크거나 작게 그려요.
꼬리 모양이 포인트!

옷은 자유롭게 그려요.

〔 새 〕

앞모습

동그란 얼굴을 그리고

부리 가운데 양쪽 끝이
살짝 올라간 선을 그으면
웃는 얼굴.

몸은 통통하게 그리면 귀여워요.
양옆에 날개를 그려요.

완성!

가느다란 다리를
그리면 완성!

옆모습

부리를 그리고

부리 가운데 살짝
올라간 선을 그어요.

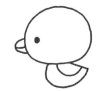

배는 둥글고
등은 평평하게 그리고

완성!

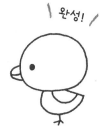

한쪽 다리를
그리면 완성!

여러 가지 새

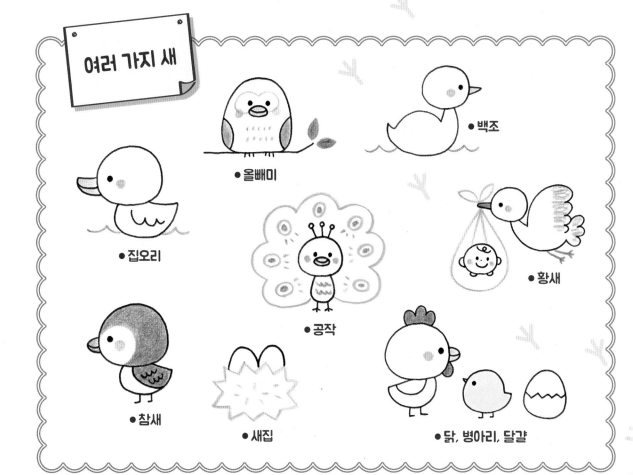

● 올빼미

● 백조

● 집오리

● 공작

● 황새

● 참새

● 새집

● 닭, 병아리, 달걀

30

〖 바다 생물 〗

물고기 몸은 아몬드 모양으로, 꼬리는 세모 모양으로 그려요.

 완성!

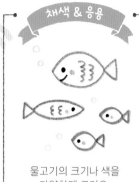

채색 & 응용

물고기의 크기나 색을
다양하게 그려요.

고래 등을 크고 둥글게 그리는 게 포인트예요.

 완성!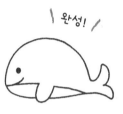

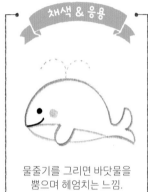

채색 & 응용

물줄기를 그리면 바닷물을
뿜으며 헤엄치는 느낌.

돌고래 동그란 주둥이와 뽀족한 지느러미가 포인트예요.

 완성!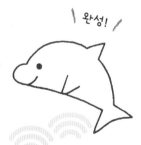

채색 & 응용

물보라를 일으키며
힘차게 튀어 오르는 모습.

거북이 등딱지를 크게 그리고 바둑판 무늬를 넣어요.

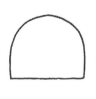 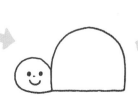 완성!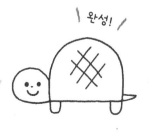

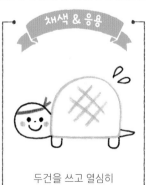

채색 & 응용

두건을 쓰고 열심히
걷는 모습.

펭귄 통통한 배와 앙증맞은 날개가 귀여워요.

 완성!

채색 & 응용
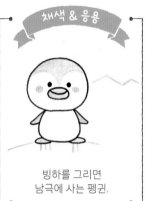

빙하를 그리면
남극에 사는 펭귄.

바다표범 통통한 몸과 짧은 팔다리가 포인트예요.

 완성!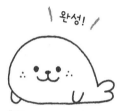

채색 & 응용

눈 결정 무늬를 그리면
겨울왕국 분위기.

여러 가지 바닷속 생물

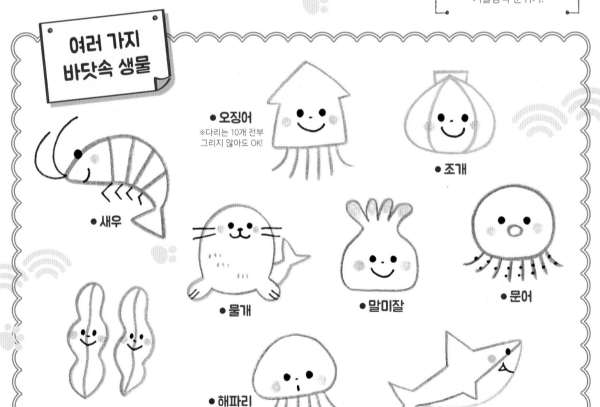

• 오징어
※다리는 10개 전부
그리지 않아도 OK!

• 조개

• 새우

• 물개

• 말미잘

• 문어

• 미역

• 해파리

• 상어

신비한 생물

유니콘
뾰족한 뿔을 그리고 기다란 갈기를 그려요.

 → → 완성!

채색 & 응용

신비로운 색으로
칠하면 좋아요.

공룡
볼록한 등과 뾰족한 꼬리를 그리고 세모 모양의 뿔을 그려요.

 → → 완성!

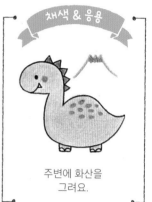

채색 & 응용

주변에 화산을
그려요.

용
꿈틀대는 몸통과 긴 수염이 포인트예요.

 → → 완성!

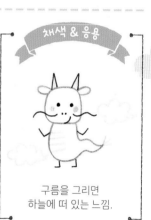

채색 & 응용

구름을 그리면
하늘에 떠 있는 느낌.

인어공주
상반신은 사람, 하반신은 물고기의 모습이에요.

 → → 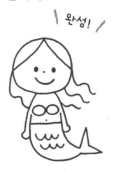 완성!

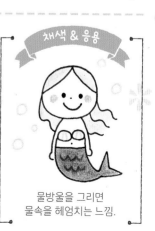

채색 & 응용

물방울을 그리면
물속을 헤엄치는 느낌.

PART 1

기본 일러스트를 그려요 ★ 동물

33

꽃과 나무

Flower & Tree

예쁜 꽃과 나무를 간단하게 그릴 수 있어요.
다채로운 색과 형태로 표현해 봐요.

꽃-1

 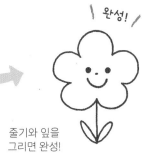

꽃잎을 한 장 그리고 양옆에 이어서 그려요. 아래에도 꽃잎을 그려요. 줄기와 잎을
그리면 완성!

꽃-2

 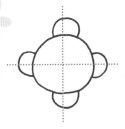 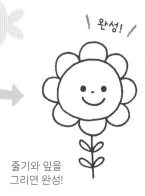

동그라미를 그리고 십자 위치에 꽃잎을 그려요. 꽃잎을 이어서 그려요. 줄기와 잎을
그리면 완성!

나무-1

동그라미를 그리고 기둥을 그리면 완성!

나무-2

뭉게뭉게 모양을 그리고 기둥을 그리면 완성!

나무-3

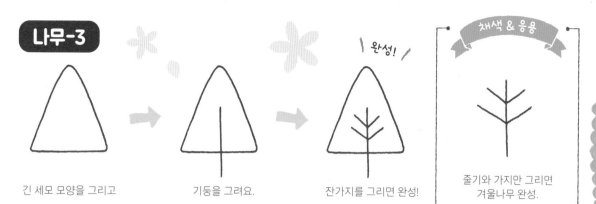

긴 세모 모양을 그리고

기둥을 그려요.

완성!

잔가지를 그리면 완성!

채색 & 응용

줄기와 가지만 그리면
겨울나무 완성.

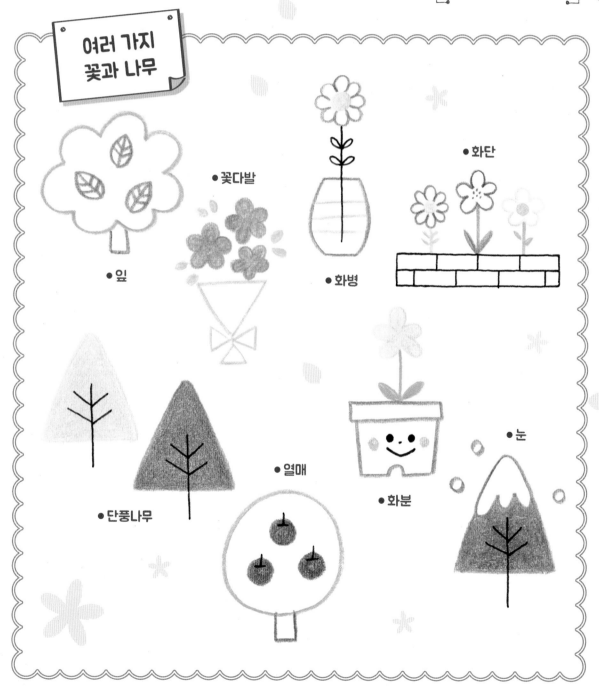

여러 가지
꽃과 나무

• 잎

• 꽃다발

• 화병

• 화단

• 열매

• 화분

• 단풍나무

• 눈

귀여운 달력 & 스티커

직접 만든 달력과 스티커를 활용해 보세요. 일상이 즐거워져요.

일러스트 달력

칸을 직접 그려서 숫자를 써넣어요. 배경에 귀여운 그림도 잔뜩 그려요!

스티커

동그라미 스티커를 구입해서 그 위에 일러스트를 그려요. 유성펜으로 그리면 손에 묻지 않아요.

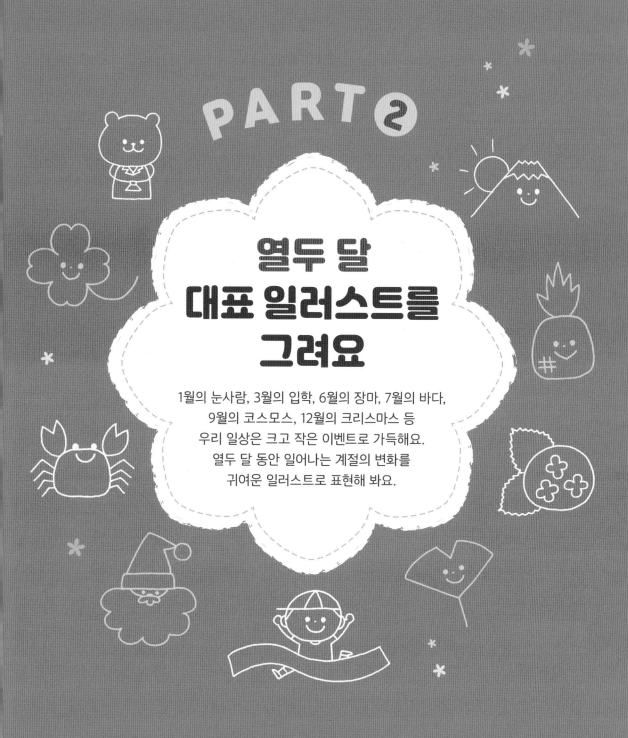

PART 2

열두 달 대표 일러스트를 그려요

1월의 눈사람, 3월의 입학, 6월의 장마, 7월의 바다,
9월의 코스모스, 12월의 크리스마스 등
우리 일상은 크고 작은 이벤트로 가득해요.
열두 달 동안 일어나는 계절의 변화를
귀여운 일러스트로 표현해 봐요.

March

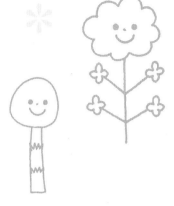

새 학기를 준비하느라 분주한 달입니다.
입학 일러스트와 봄꽃을 그려요.

학교 세모 모양의 지붕에 깃발과 시계를 그리면 학교처럼 보여요.

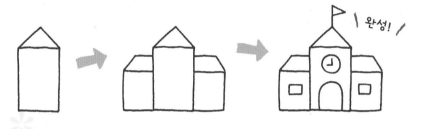

| 완성! |

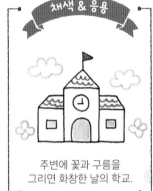

채색 & 응용

주변에 꽃과 구름을
그리면 화창한 날의 학교.

유치원생 팔다리를 크게 벌려 힘차게 걷는 모습을 그려요.

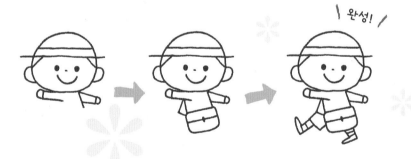

| 완성! |

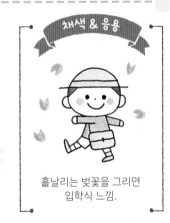

채색 & 응용

흩날리는 벚꽃을 그리면
입학식 느낌.

책가방 덮개 윗부분을 둥글게 그리는 게 포인트예요.

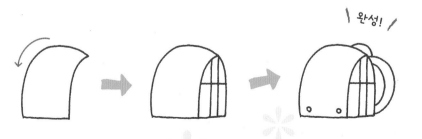

| 완성! |

채색 & 응용

좋아하는 색으로
자유롭게 꾸며요.

신체검사

체중계와 신장계의 눈금을 균일하게 그려요.

체중계

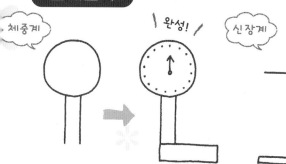

완성!

신장계

완성!

채색 & 응용

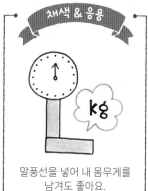

kg

말풍선을 넣어 내 몸무게를
남겨도 좋아요.

의사

흰색 가운과 목에 거는 청진기가 포인트예요.

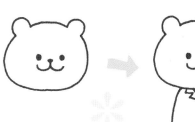

완성!

채색 & 응용

얼굴을 색칠하면
흰색 가운이 돋보여요.

유채꽃

맨 위에 가장 큰 꽃을 그리고 아래에 작은 꽃들을 그려요.

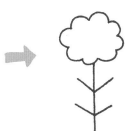

완성!

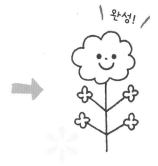

채색 & 응용

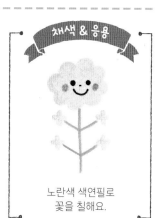

노란색 색연필로
꽃을 칠해요.

벌

뾰족한 엉덩이와 복슬복슬한 털이 포인트예요.

완성!

채색 & 응용

꿀단지를 그리면
더 귀여워요.

브로콜리 뽀글뽀글 귀여운 머리가 포인트예요.

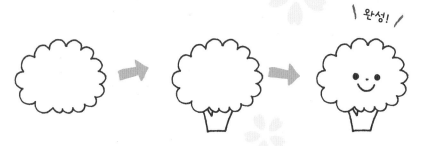

\완성! /

채색 & 응용

초록색으로 빙글빙글
칠해요.

쇠뜨기 계란 모양 얼굴을 그린 다음 줄기를 그려요.

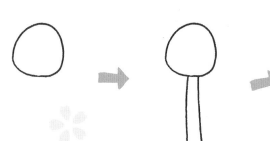

\완성! /

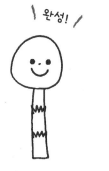

채색 & 응용

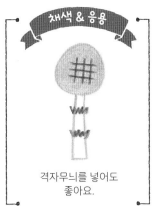

격자무늬를 넣어도
좋아요.

완두콩 먼저 꼭지를 그린 다음 몸통을 그려요.

\완성! /

채색 & 응용

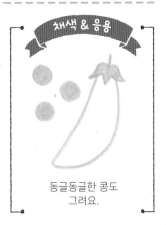

동글동글한 콩도
그려요.

세균 뾰족한 송곳니를 그리면 더 귀여워요.

\완성! /

채색 & 응용

표정을 다양하게
그려요.

일러스트 & 손글씨

3월
새 학기 시작

입학을 축하합니다

초 등 학 교
입학을 축하해요!

입학을 축하합니다

벚 꽃
축 제

공지 사항
신체 검사

새싹의 계절

41

 April

완연한 봄의 계절이에요.
여러 가지 꽃이 화사하게 피어나고 곤충들도 봄을 즐기지요.

벚꽃 꽃잎은 끝이 살짝 갈라지게 표현하는 게 포인트예요.

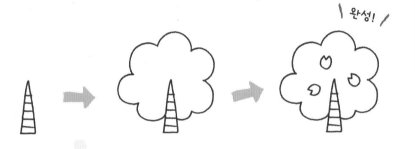

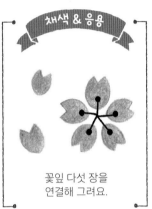
채색 & 응용
꽃잎 다섯 장을
연결해 그려요.

나비 날개를 크고 둥글게 그리면 우아한 느낌이 들어요.

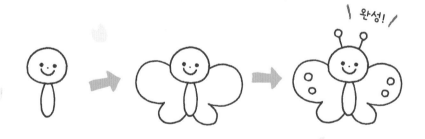

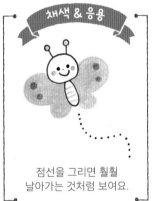
채색 & 응용
점선을 그리면 훨훨
날아가는 것처럼 보여요.

튤립 꽃 아랫부분을 크고 둥글게 그리는 게 포인트예요.

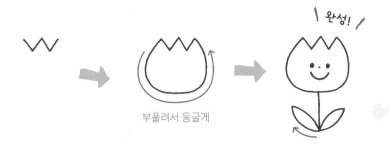

부풀려서 둥글게

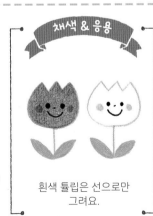
채색 & 응용
흰색 튤립은 선으로만
그려요.

제비꽃 가장 아래쪽 꽃잎을 크게 그리고, 줄기는 휘어지게 그려요.

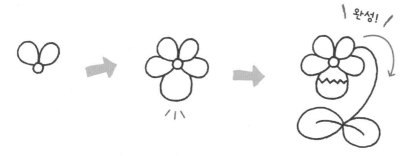

완성!

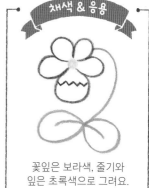

채색 & 응용

꽃잎은 보라색, 줄기와 잎은 초록색으로 그려요.

민들레 뾰족뾰족한 잎이 포인트예요.

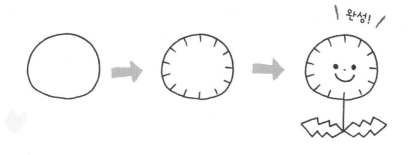

완성!

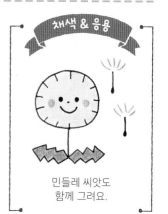

채색 & 응용

민들레 씨앗도 함께 그려요.

송사리 눈은 윗부분에, 배는 둥글게 부푼 모양으로 그려요.

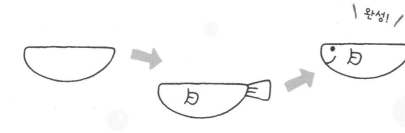

완성!

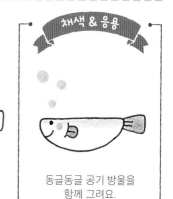

채색 & 응용

동글동글 공기 방울을 함께 그려요.

클로버 가운데를 쏙 들어가게 그려요.

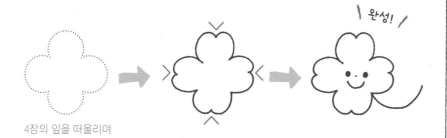

4장의 잎을 떠올리며

완성!

채색 & 응용

감은 눈을 그리면 온화한 느낌.

양배추 동그란 모양에 심을 두껍게 그리는 게 포인트예요.

\ 완성! /

채색 & 응용

방긋 웃는 얼굴을
그려요.

죽순 길쭉한 세모 모양으로 그려요.

 \ 완성! /

채색 & 응용

손을 그리면
더 귀여워요.

신랑 인형 머리 장식이 포인트예요.

 \ 완성! /

채색 & 응용

복숭아 꽃을 흩뿌려
분위기 업!

신부 인형 치마 아랫단을 넓게 그리는 게 포인트예요.

 \ 완성! /

채색 & 응용

좋아하는 색으로 칠해요.

 콩 한 되 가장자리의 네모 모양 이음매가 포인트예요.

 \ 완성! /

채색 & 응용

주위에 콩을 흩뿌려요.

 연근 단면에 구멍을 그리는 게 포인트예요.

 \ 완성! /

채색 & 응용

두 개를 연결해서 한쪽에는
얼굴을 그려요.

일러스트 & 손글씨

 4월
활기차게 놀아요

 날씨가 좋아요

 결혼♥ 기념일

5월 May

소풍, 어린이날, 어버이날 등 이벤트가 많은 달이에요.
카네이션, 배낭, 도시락 등 아기자기한 소품들을 그려 봐요.

버스 앞쪽에 큰 창문 하나를 그리고 작은 창문들을 이어서 그려요.

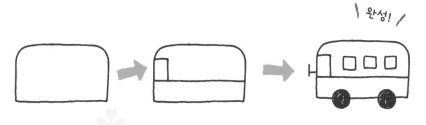

완성!

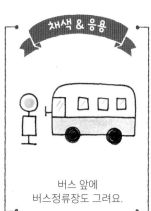

버스 앞에
버스정류장도 그려요.

배낭 아랫부분을 부풀려서 배낭이 가득 찬 모습을 표현해요.

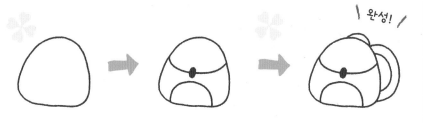

완성!

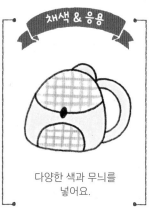

다양한 색과 무늬를
넣어요.

카네이션 꽃잎은 뾰족뾰족하게, 꽃받침은 둥글게 그려요.

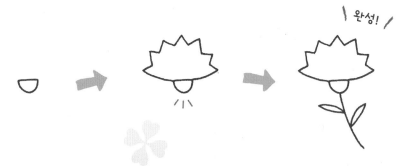

완성!

얼굴을 그리면
더 귀여워요.

도시락 계란말이나 방울토마토 등 먹음직스러운 반찬을 그려요.

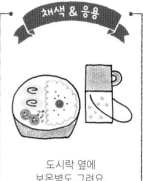

채색 & 응용

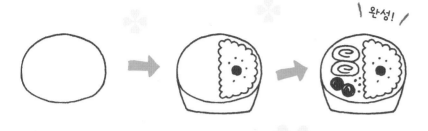

도시락 옆에
보온병도 그려요.

애벌레 몸통의 줄무늬와 머리의 더듬이가 포인트예요.

채색 & 응용

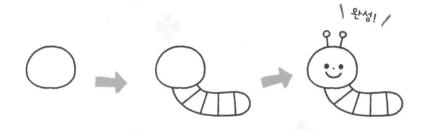

꼬리 옆에 움직임 선을
넣어요.

일러스트
& 손글씨

5월
소식

어린이날

5 월
가정의 달

엄마 아빠
고맙습니다

봄소풍

잉어 깃발
눈과 비늘을 그려요.

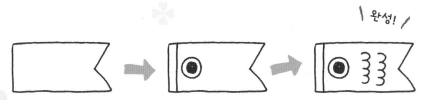

완성!

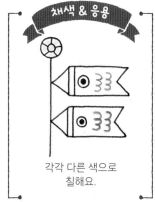

채색 & 응용

각각 다른 색으로
칠해요.

투구
끄트머리를 뾰족하게 그리는 게 포인트예요.

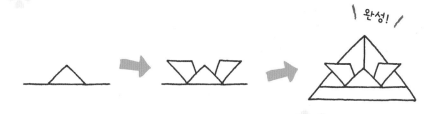

완성!

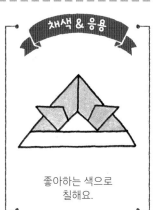

채색 & 응용

좋아하는 색으로
칠해요.

무당벌레
동그란 몸에 물방울무늬가 포인트예요.

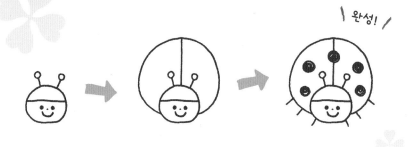

완성!

채색 & 응용

네 잎 클로버를
함께 그려요.

개미
가슴을 작게 그리는 게 포인트예요.

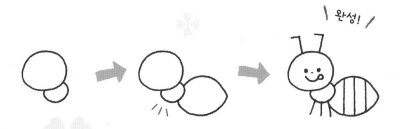

완성!

채색 & 응용

개미 세 마리를 나란히
그리면 개미의 행렬!

딸기

먼저 꼭지를 그린 다음, 과일 부분을 그려요.

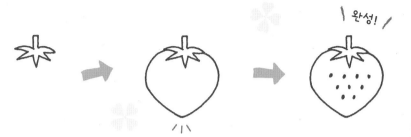

채색 & 응용

과일에 표정을
그려도 좋아요.

양파

윗부분은 뾰족하게, 아랫부분에는 수염을 그려요.

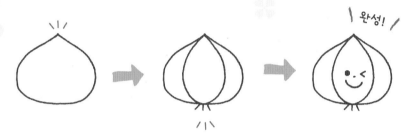

채색 & 응용

색연필로 선을 그리면
색칠하지 않아도 귀여워요.

피망

아랫부분을 살짝 더 작게 그리는 게 포인트예요.

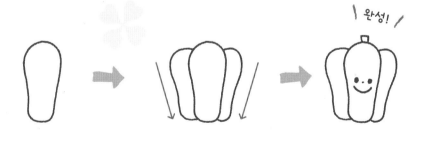

채색 & 응용

노란색으로 칠하면
파프리카처럼 보여요.

오이

몸통을 살짝 휘어서 그리는 게 포인트예요.

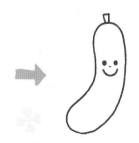

채색 & 응용

넝쿨 줄기를 그리면
더 귀여워요.

보슬보슬 비가 자주 내리는 달이에요.
장화와 우산, 비옷, 개구리 등을 그려 봐요.

개구리 튀어나온 눈과 안짱다리가 귀여워요.

완성!

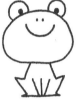

채색 & 응용

동그라미에 꼬리를
더하면 올챙이!

장화 발목 부분을 두껍게 그리면 더 귀여워요.

완성!

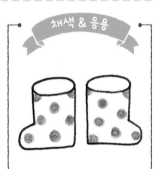

채색 & 응용

물방울무늬를 넣으면
더 귀여워요.

비옷 커다란 모자와 앙증맞은 단추가 포인트예요.

완성!

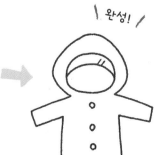

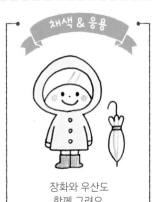

채색 & 응용

장화와 우산도
함께 그려요.

무지개 구름 사이를 둥근 선 여러 개로 연결해요.

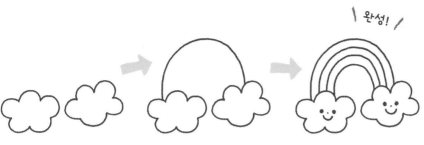

완성!

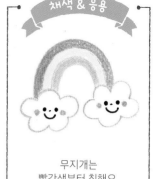

채색 & 응용

무지개는
빨간색부터 칠해요.

수국 꽃은 크고 둥글게, 잎은 뾰족뾰족하게 그려요.

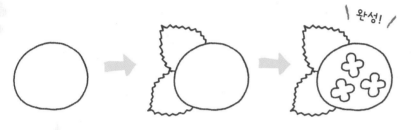

완성!

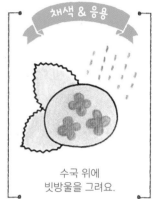

채색 & 응용

수국 위에
빗방울을 그려요.

맑음이 인형 옷자락을 물결선으로 그려요.

완성!

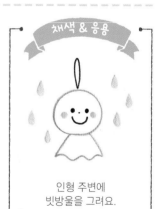

채색 & 응용

인형 주변에
빗방울을 그려요.

달팽이 빙글빙글 달팽이 집을 먼저 그려요.

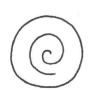
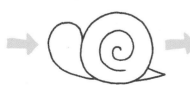

완성!

채색 & 응용

껍데기를 벗기면
민달팽이로 변신!

양치질 반달 모양 이를 크게 그려요. 칫솔도 함께 그려요.

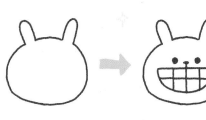

완성!

채색 & 응용

동물 얼굴에
그려도 좋아요.

충치 이의 맨 윗부분에 X모양을 그리고 빗금을 그어요.

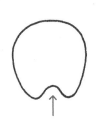

완성!

여기서 멈추면
건강한 이

채색 & 응용

반창고를 붙여도
좋아요.

시계 머리에 큰 벨을 붙이면 자명종 시계가 돼요.

완성!

채색 & 응용

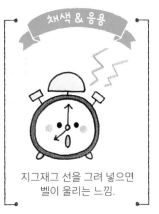

지그재그 선을 그려 넣으면
벨이 울리는 느낌.

회사원 넥타이를 그리면 회사원처럼 보여요.

완성!

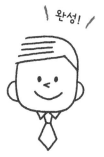

채색 & 응용

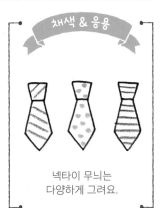

넥타이 무늬는
다양하게 그려요.

멜론 격자무늬를 군데군데 그려요.

 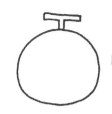 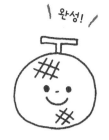

완성!

채색 & 응용

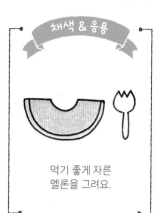

먹기 좋게 자른
멜론을 그려요.

체리 동글동글한 열매 두 알을 그린 다음, 줄기와 잎을 그려요.

 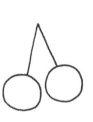 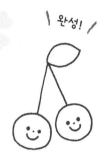

완성!

채색 & 응용

빨간색이나 분홍색으로
칠하면 귀여워요.

일러스트
& 손글씨

6
JUNE
6월의 소식

양치를 + ✦
잘하자!

옷
갈아입기

사랑하는 아빠
늘 고맙습니다

6월
우산을
챙기세요

7시 기상!

 July

견우와 직녀가 만나는 달이에요.
즐거운 물놀이와 달콤한 여름 간식을 그려요.

수영 두 팔을 들어 활기찬 느낌을 표현해요.

 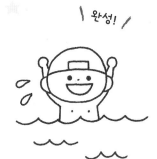

채색 & 응용

레일 안내판을 그리면
수영장 완성!

바다 바다 위 뭉게구름을 그리면 평화로워 보여요.

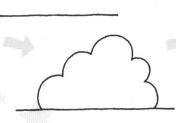 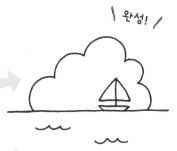

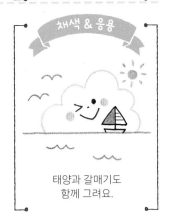

채색 & 응용

태양과 갈매기도
함께 그려요.

갈매기 활짝 편 날개를 그려요.

채색 & 응용

더 단순하게
그릴 수도 있어요.

꽃게 집게발을 커다랗게 그리면 더 귀여워요.

 완성!

모래와 조개를
함께 그려요.

무더위 발그레한 볼과 땀방울을 그려요.

 완성!

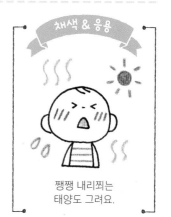

쨍쨍 내리쬐는
태양도 그려요.

부채 손잡이 위에 빗살 무늬를 그리는 게 포인트예요.

 완성!

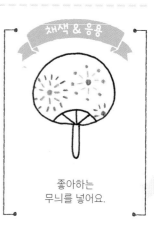

좋아하는
무늬를 넣어요.

수박 동그라미에 세로로 지그재그 선을 그어요.

 완성!

씨가 콕콕 박힌
자른 수박도 그려요.

PART ❷

열두 달 대표 일러스트를 그려요 * 7월

55

 나팔꽃 동그라미에 별 모양을 그리는 게 포인트예요.

완성!

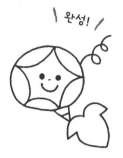

채색 & 응용

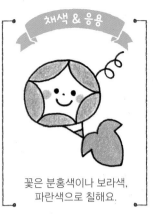

꽃은 분홍색이나 보라색, 파란색으로 칠해요.

옥수수 삐죽 나온 수염이 포인트예요.

완성!

채색 & 응용

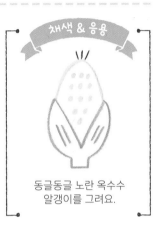

동글동글 노란 옥수수 알갱이를 그려요.

모기 뾰족한 침에 피 한 방울을 더하면 더 생생해요.

완성!

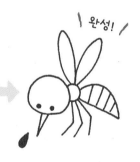

채색 & 응용

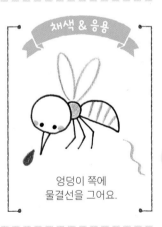

엉덩이 쪽에 물결선을 그어요.

대나무 줄기에 마디를 그려 넣는 게 포인트예요.

완성!

채색 & 응용

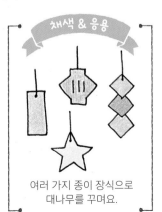

여러 가지 종이 장식으로 대나무를 꾸며요.

견우 이마에 두른 띠가 포인트예요.

\ 완성! /

채색 & 응용

반짝이는
별을 그려요.

직녀 동그랗게 땋아 올린 머리 모양이 포인트예요.

\ 완성! /

채색 & 응용

하늘하늘한
날개옷을 그려요.

일러스트
& 손글씨

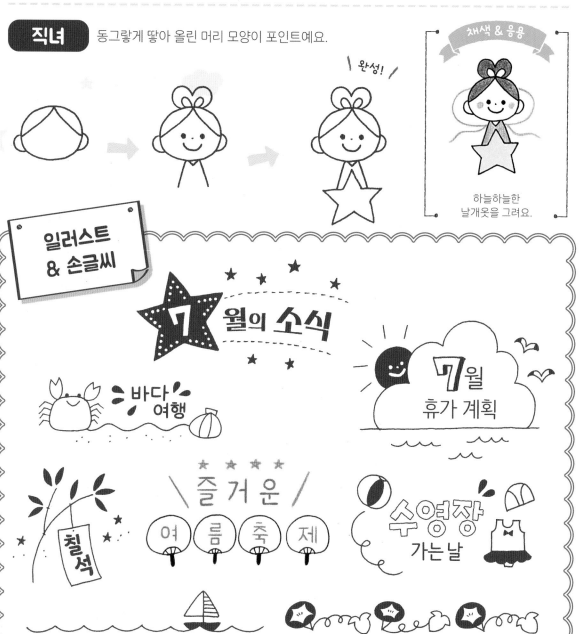

 August

불꽃놀이와 빙수, 곤충 채집과 함께 여름이 무르익는 달이에요.
사랑스러운 8월의 일러스트를 그려 봐요.

해바라기 입을 크게 그리면 활짝 웃는 모습이 돼요.

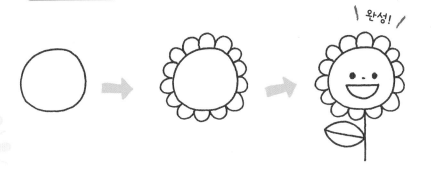

완성!

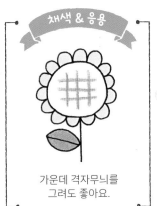

채색 & 응용

가운데 격자무늬를
그려도 좋아요.

불꽃놀이 먼저 가운데부터 그려야 해요.

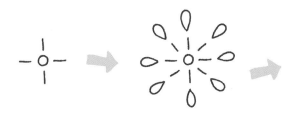

완성!

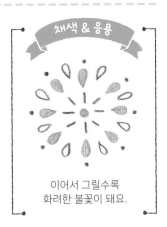

채색 & 응용

이어서 그릴수록
화려한 불꽃이 돼요.

빙수 뾰족한 산 모양 빙수를 그려요.

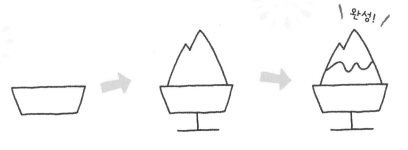

완성!

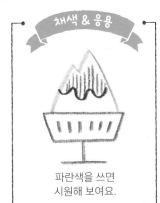

채색 & 응용

파란색을 쓰면
시원해 보여요.

복숭아 윗부분은 살짝 뽀족하게, 아랫부분은 엉덩이처럼 그려요.

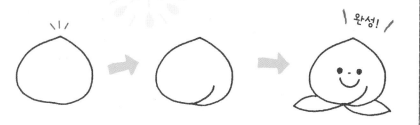

\ 완성! /

채색 & 응용

복숭아 위에 캐릭터를
그려도 귀여워요.

파인애플 열매는 묵직하게, 잎은 위를 향하게 그려요.

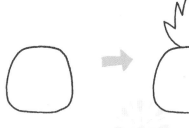

\ 완성! /

채색 & 응용

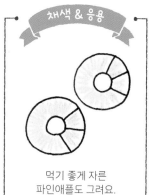

먹기 좋게 자른
파인애플도 그려요.

가지 아래를 볼록하게 그리는 게 포인트예요.

\ 완성! /

채색 & 응용

보라색 색연필로
그려요.

토마토 밑부분을 조금 뽀족하게 그리는 게 포인트예요.

\ 완성! /

채색 & 응용

조그맣게 그리면
방울토마토!

곤충 채집 네모 모양 채집통과 세모 모양 잠자리채를 그려요.

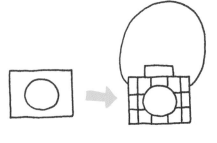

완성!

색연필로 그려도
예뻐요.

장수풍뎅이 단단해 보이는 몸과 커다란 뿔이 포인트예요.

완성!

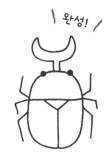

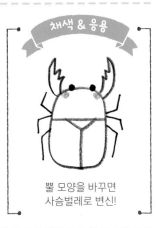

뿔 모양을 바꾸면
사슴벌레로 변신!

매미 머리는 네모 모양으로, 날개는 세모 모양으로 그려요.

완성!

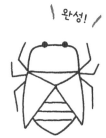

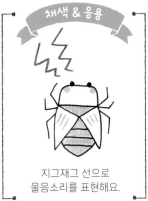

지그재그 선으로
울음소리를 표현해요.

메뚜기 몸을 세 부분으로 나눠 그리고 뒷다리를 크게 그려요.

완성!

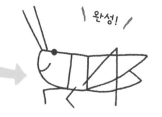

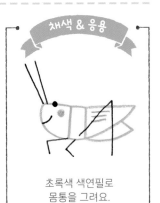

초록색 색연필로
몸통을 그려요.

야자수 뾰족한 잎과 동그란 열매가 포인트예요.

완성!

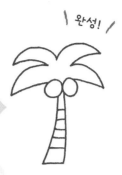

채색 & 응용

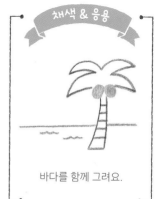

바다를 함께 그려요.

반딧불이 꼬리 부분에 짧은 선을 그어 반짝임을 표현해요.

완성!

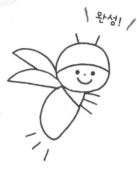

채색 & 응용

노란색 색연필로
둥근 빛을 그려요.

일러스트 & 손그림

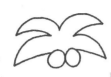

8月

8월의 불꽃놀이

⑧월

8월의 소식

20xx년 8월 0일 발행

일 사 병
주 의!!

잘 먹겠습니다

우물 우물

#여름방학

PART ❷

열두 달 대표 일러스트를 그려요 * 8월

61

September

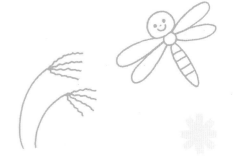

코스모스와 억새가 하늘하늘 흔들리는 9월.
가을을 대표하는 일러스트를 그려 봐요.

잠자리 배는 가늘고 길게, 날개는 두 쌍을 그려요.

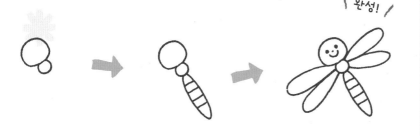

완성!

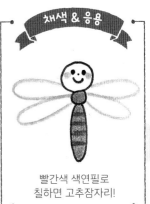

채색 & 응용

빨간색 색연필로
칠하면 고추잠자리!

억새 줄기는 휘어지게 그리고 이삭은 지그재그 선으로 표현해요.

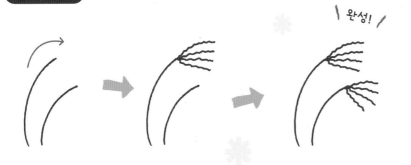

완성!

채색 & 응용

노란색과 갈색
색연필로 그려요.

옥토끼 절굿공이와 절구통도 함께 그려요.

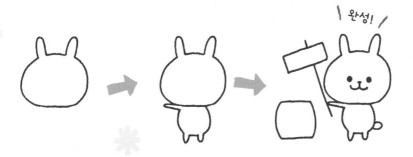

완성!

채색 & 응용

노란색 동그라미로
보름달을 표현해요.

코스모스 꽃잎 여덟 장을 균일하게 그려요.

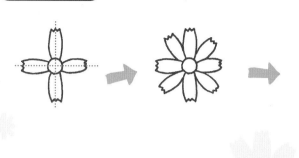

／ 완성! ／

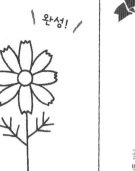

채색 & 응용

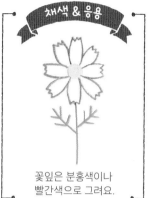

꽃잎은 분홍색이나
빨간색으로 그려요.

포도 역삼각형 안에서 동글동글 모양으로 그리는 게 포인트예요.

／ 완성! ／

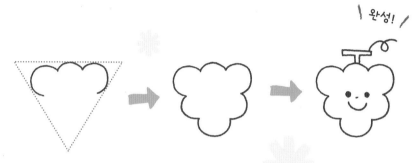

채색 & 응용

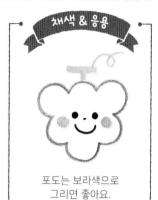

포도는 보라색으로
그리면 좋아요.

감 꼭지 모양이 포인트예요. 열매는 살짝 네모지게 그려요.

／ 완성! ／

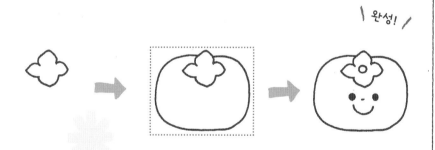

채색 & 응용

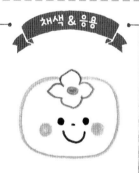

꼭지는 초록색으로,
열매는 주황색으로 그려요.

바나나 바나나 세 개를 이어서 그려요.

／ 완성! ／

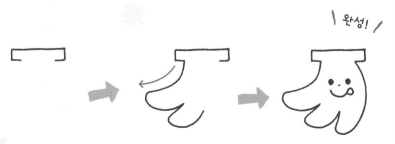

채색 & 응용

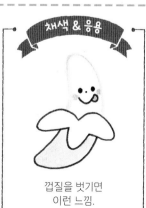

껍질을 벗기면
이런 느낌.

두건 두건 끝을 살짝 뾰족하게 그려요.

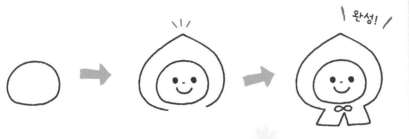

채색 & 응용

격자무늬를
넣으면 낡은 느낌.

상처 반창고와 눈물을 그려서 다친 모습을 표현해요.

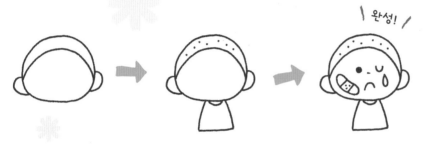

채색 & 응용

동물 얼굴에도
그릴 수 있어요.

송편 크고 둥근 보름달과 동글동글 송편을 그려요.

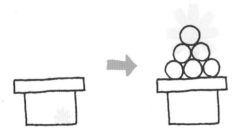

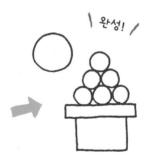

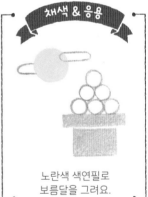
채색 & 응용

노란색 색연필로
보름달을 그려요.

방울벌레 크고 둥근 날개를 겹쳐 그려요.

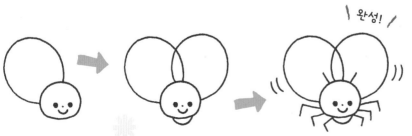

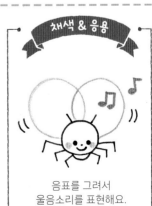
채색 & 응용

음표를 그려서
울음소리를 표현해요.

일러스트 & 손그림

풍성한 한가위 보내세요

9월의 소식

할아버지, 할머니 사랑해요

입추

추석

산불 조심!

가을 여행

알립니다

 October

가을 운동회, 핼러윈 축제, 고구마와 밤······.
10월은 즐거운 이벤트로 가득해요.

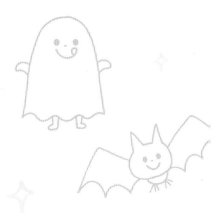

달리기 결승선 테이프는 물결선으로 두껍게 그려요.

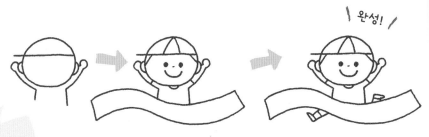

| 완성! |

채색 & 응용

테이프 속에 글씨를
적어 봐요.

메달 동그란 메달에 두꺼운 리본을 그려요.

| 완성! |

채색 & 응용

반짝이는 마크를
그려 넣어요.

만국기 세계 여러 나라의 국기를 그려요.

 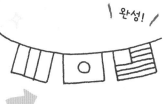

| 완성! |

채색 & 응용

두 줄 이상 그려요.

공 던지기
바구니 위에도 공을 그리면 훨씬 생생해요.

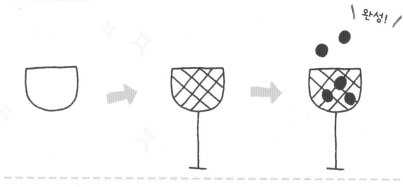

\ 완성! /

채색 & 응용

공 색깔은 자유롭게
칠해요.

유령
옷자락 부분은 물결 모양으로 그려요. 손발을 그려도 귀여워요.

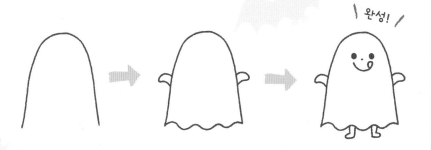

\ 완성! /

채색 & 응용

앙증맞은
핼러윈 모자를 그려요.

박쥐
양 날개 윗부분을 뾰족하게 그리는 게 포인트예요.

 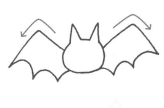

\ 완성! /

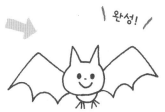

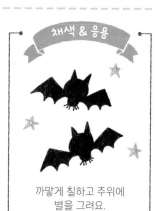

채색 & 응용

까맣게 칠하고 주위에
별을 그려요.

마녀
고깔모자를 그리고, 구불구불한 머리카락을 그려요.

 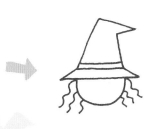

\ 완성! /

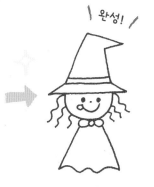

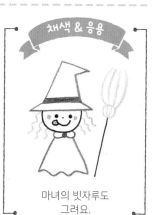

채색 & 응용

마녀의 빗자루도
그려요.

 도토리 끄트머리를 살짝 뾰족하게 그리는 게 포인트예요.

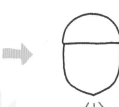

완성!

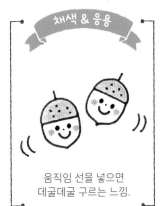

채색 & 응용

움직임 선을 넣으면
데굴데굴 구르는 느낌.

 밤 아랫부분은 통통하게, 윗부분은 뾰족하게 그려요.

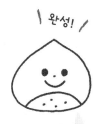

완성!

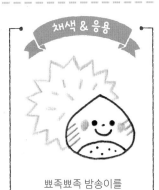

채색 & 응용

뾰족뾰족 밤송이를
함께 그려요.

 고구마 짧은 털을 몇 가닥 그리는 게 포인트예요.

완성!

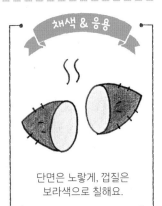

채색 & 응용

단면은 노랗게, 껍질은
보라색으로 칠해요.

 호박 위아래를 볼록볼록하게 그려요.

완성!

채색 & 응용

뾰족한 이빨을 그리면
핼러윈 호박으로 변신!

 당근, 무 당근은 아래로 갈수록 가늘게 그리고 무는 똑바로 그려요.

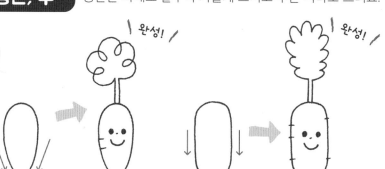

완성! / 완성! /

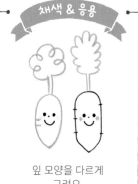

채색 & 응용

잎 모양을 다르게
그려요.

일러스트 & 손글씨

10월 ★ ★
핼러윈 축제

10월
가을 운동회

도전!
마라톤 대회 0월 0일

많이
캘거야~

고구마 캐기
체험 활동

핼러윈
파티

HALLO
WEEN

가을
축제

11월 November

단풍과 독서, 음악의 달이에요.
깊어지는 가을 풍경과 어울리는 일러스트를 그려 봐요.

은행잎 가운데가 살짝 파인 부채 모양을 그려요.

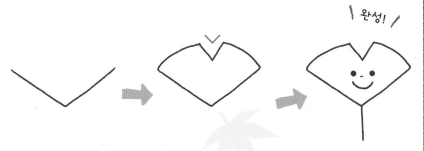

완성!

채색 & 응용

여러 방향으로
자유롭게 그려요.

단풍잎 중앙에 세 갈래를 먼저 그리고 아래로 이어서 그려요.

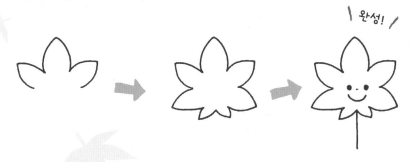

완성!

채색 & 응용

빨간색이나 주황색
색연필로 그려요.

솔방울 아랫단부터 이어 그려요. 위로 갈수록 좁아져요.

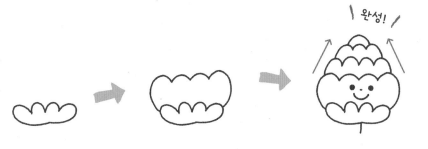

완성!

채색 & 응용

격자무늬로 그린
솔방울이에요.

 도롱이벌레 솔방울보다 가늘게 그려요.

 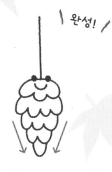

\ 완성! /

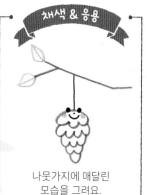

채색 & 응용

나뭇가지에 매달린
모습을 그려요.

독서 먼저 펼친 책을 그린 다음, 머리와 양손을 그려요.

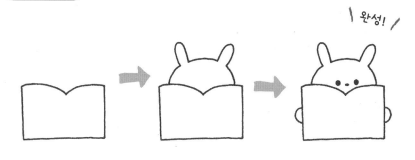

\ 완성! /

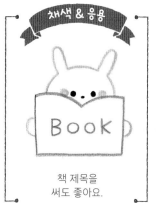

채색 & 응용

책 제목을
써도 좋아요.

북 동그란 북과 북채를 그려요.

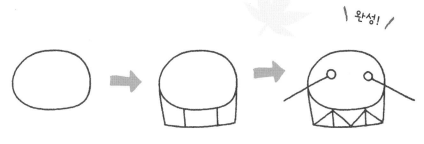

\ 완성! /

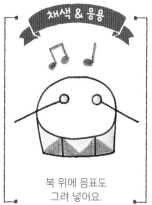

채색 & 응용

북 위에 음표도
그려 넣어요.

피아노 건반을 가지런하게 그리는 게 포인트예요.

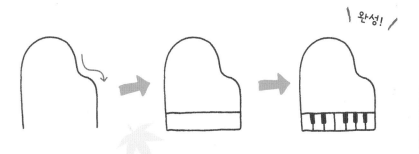

\ 완성! /

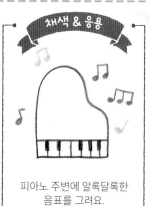

채색 & 응용

피아노 주변에 알록달록한
음표를 그려요.

PART ②

열두 달 대표 일러스트를 그려요 ＊ 11월

71

전통 봉투
봉투에 글자를 쓰거나 그림을 그려요.

| 완성! |

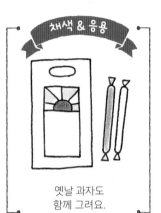

채색 & 응용

옛날 과자도
함께 그려요.

물감
튜브의 뚜껑 먼저 그려요.

빨강

| 완성! |

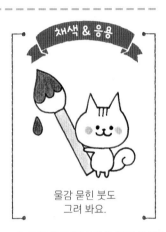

채색 & 응용

물감 묻힌 붓도
그려 봐요.

사과
하트 모양 사과를 그려요.

| 완성! |

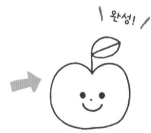

채색 & 응용

자른 단면에 씨앗을
그리면 귀여워요.

버섯
전체적으로 둥그스름하게 그리면 귀여워요.

| 완성! |

채색 & 응용

크기를 다르게 그리면
더 귀여워요.

일러스트
& 손글씨

피아노
연주회
CONCERT

11월
가을 여행

11월의
소식

공지 사항

미술작품
전시회

학
예
회

독서의

계절

 December

크리스마스가 있는 달이에요.
사랑스러운 크리스마스 장식과 연말 대청소 도구들을 그려 봐요.

크리스마스트리

트리는 삼단으로 그리고 맨 위에 별 장식을 그려요.

 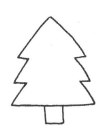 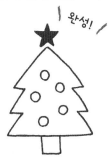

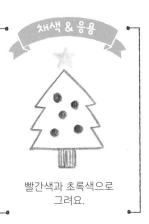

빨간색과 초록색으로
그려요.

산타클로스

커다란 수염을 뭉게뭉게 그려요.

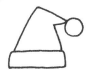 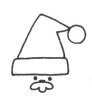 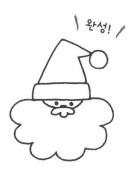

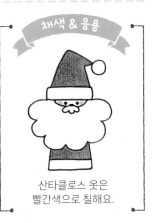

산타클로스 옷은
빨간색으로 칠해요.

루돌프

큰 뿔과 둥근 코가 포인트예요.

 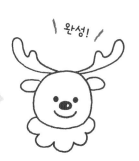

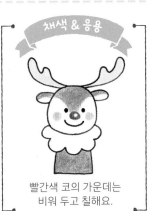

빨간색 코의 가운데는
비워 두고 칠해요.

선물 상자

 먼저 리본을 그린 다음, 상자를 그려요.

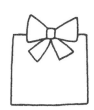

완성!

채색 & 응용

좋아하는 무늬를
그려요.

케이크

 물결선으로 폭신폭신한 크림을 표현해요.

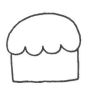 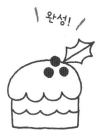

완성!

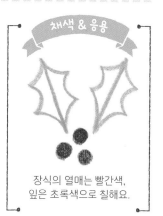

채색 & 응용

장식의 열매는 빨간색,
잎은 초록색으로 칠해요.

포인세티아

 먼저 씨앗을 세 개 그린 다음, 잎을 그려요.

완성!

채색 & 응용

잎은 화려하게
빨간색으로 그려요.

크리스마스 리스

 리본을 그리고 도넛 모양 리스를 만들어요.

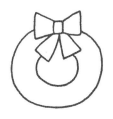 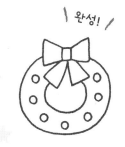

완성!

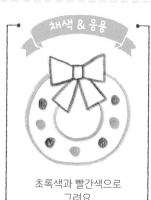

채색 & 응용

초록색과 빨간색으로
그려요.

양동이, 걸레
양동이 가장자리에 걸레를 그리는 게 포인트예요.

 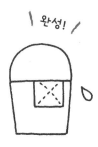

완성!

색연필로 바느질 선을
그리면 귀여워요.

빗자루, 쓰레받기
먼저 반원 모양 두 개를 그려요.

 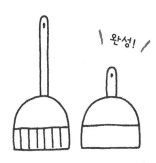

완성!

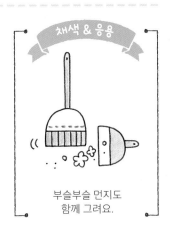

부슬부슬 먼지도
함께 그려요.

레몬
양옆이 볼록 튀어나오게 그려요.

완성!

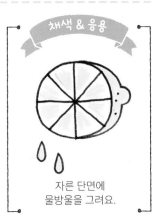

자른 단면에
물방울을 그려요.

파
윗부분은 각지게, 아랫부분은 둥글게 그려요.

완성!

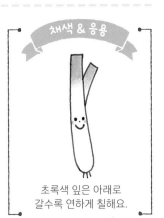

초록색 잎은 아래로
갈수록 연하게 칠해요.

 January

한 해가 시작되는 달이에요.
설날 음식과 전통 놀이 등을 귀여운 일러스트로 그려요.

해돋이 산 정상에 쌓인 눈과 둥근 해를 그려요.

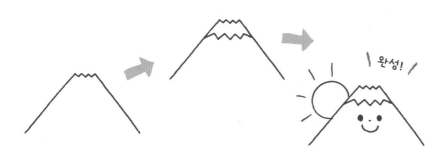

완성!

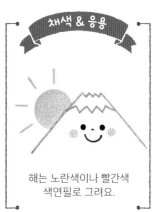

채색 & 응용

해는 노란색이나 빨간색
색연필로 그려요.

연하장 네모 안에 자유롭게 글씨를 쓰거나, 그림을 그려요.

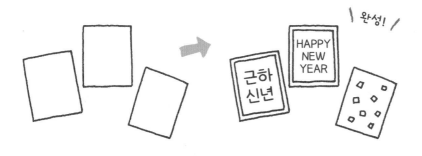

완성!

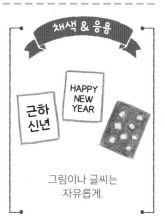

채색 & 응용

그림이나 글씨는
자유롭게.

연날리기 연 꼬리를 살짝 휘어지게 그리면 바람에 날리듯이 보여요.

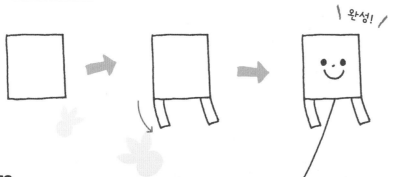

완성!

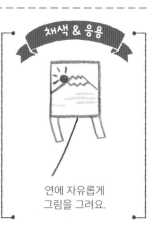

채색 & 응용

연에 자유롭게
그림을 그려요.

팽이 한가운데 팽이의 축을 그려 넣는 게 포인트예요.

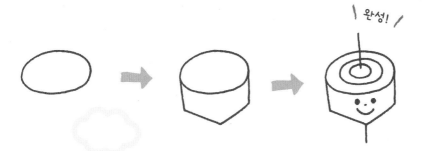

완성!

채색 & 응용

돼지 꼬리 모양을 그리면
빙글빙글 도는 느낌.

부채, 제기차기 얼굴을 그려 넣으면 더 귀여워요.

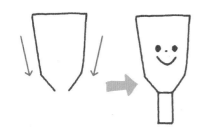 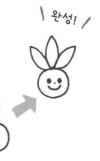

완성!

채색 & 응용

좋아하는 색으로
칠해요.

세뱃돈 봉투 네모 봉투 위에 리본을 그려요.

완성!

채색 & 응용

이름이나 덕담을
써도 좋아요.

찹쌀떡 떡 두 개를 겹쳐 놓아서 눈사람처럼 꾸몄어요.

완성!

채색 & 응용

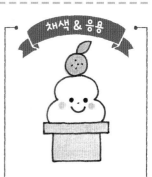

그릇 위에 그리면
더 귀여워요.

이불과 귤

이불 위에 귤을 그리면 정겨워 보여요.

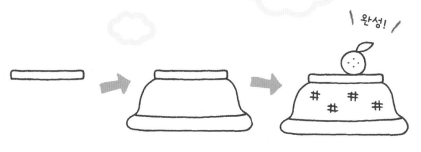

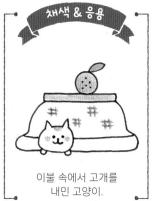

채색 & 응용

이불 속에서 고개를
내민 고양이.

구운 떡

볼록하게 부푼 떡에 얼굴을 그려요.

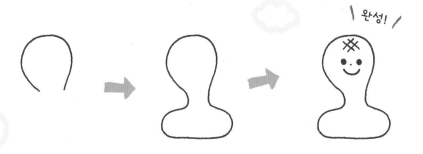

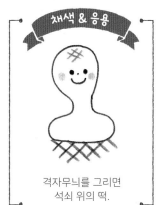

채색 & 응용

격자무늬를 그리면
석쇠 위의 떡.

대나무 장식

대나무를 짧게 잘라 만든 작은 화분이에요.

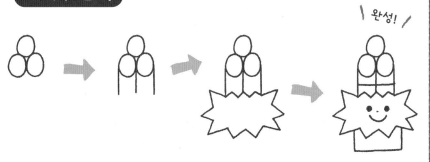

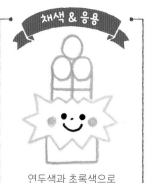

채색 & 응용

연두색과 초록색으로
칠하면 산뜻한 느낌.

무지개떡

가지런히 놓인 네모난 떡을 그려요.

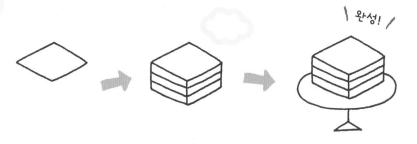

채색 & 응용

떡 색깔을
알록달록하게 칠해요.

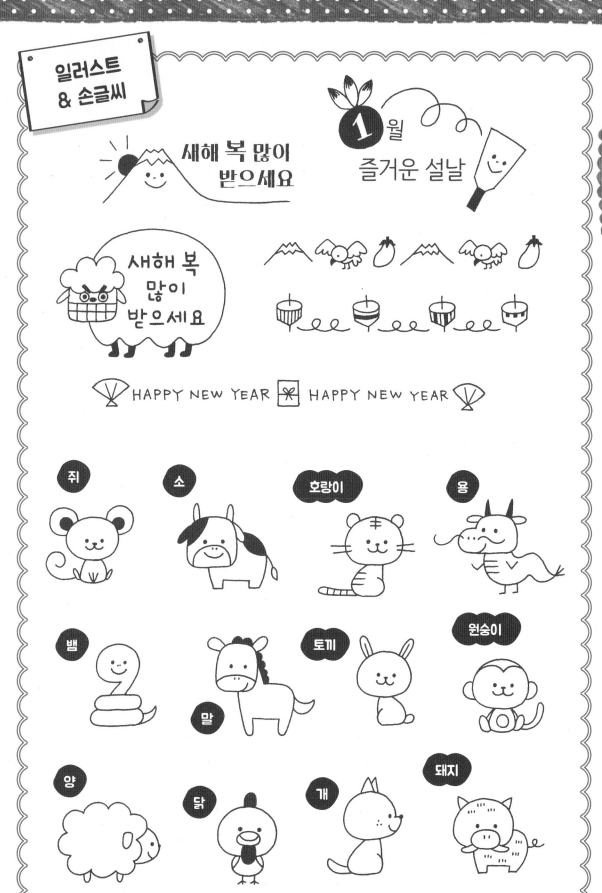

일러스트
& 손글씨

새해 복 많이
받으세요

1월
즐거운 설날

새해 복
많이
받으세요

HAPPY NEW YEAR HAPPY NEW YEAR

쥐 소 호랑이 용

뱀 말 토끼 원숭이

양 닭 개 돼지

February

아직 추운 2월의 나날들.
겨울 소품과 밸런타인데이 초콜릿을 그려 봐요.

장갑, 목도리 장갑은 대칭으로, 목도리 양 끝에는 방울을 그려요.

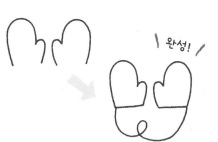

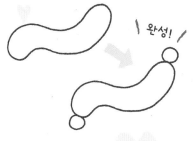

채색 & 응용

색이나 무늬를 맞추면
세트 느낌.

패딩 몸과 팔 부분에 선을 그어 넣는 게 포인트예요.

채색 & 응용

밝은색 색연필로
그리면 더 귀여워요.

밸런타인데이 하트 모양의 초콜릿을 그리고 리본 장식을 더해요.

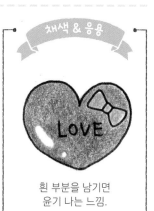

채색 & 응용

흰 부분을 남기면
윤기 나는 느낌.

눈 결정 6등분 선을 그리고, 끝부분을 양쪽으로 갈라 그려요.

 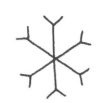

\ 완성! /

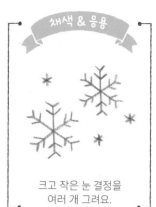
마스크 마스크는 네모 모양으로 그리고, 귀와 연결하는 선을 그려요.

\ 완성! /

채색 & 응용

파란색 계열로 칠하면
청결한 느낌.

졸업생 졸업식을 앞둔 유치원생이에요.

\ 완성! /

채색 & 응용

주위에 벚꽃을 흩날리면
봄의 졸업식 느낌.

졸업장 졸업장과 보관함을 세트로 그려요.

\ 완성! /

채색 & 응용

노란색이나 금색으로
증서 테두리를 칠해요.

 눈을 동글게 뭉쳐서 만든 토끼예요.

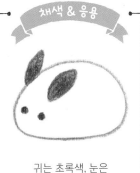

귀는 초록색, 눈은
빨간색으로 칠해요.

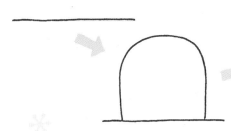 눈 내리는 풍경 속 이글루를 그려요.

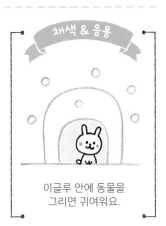

이글루 안에 동물을
그리면 귀여워요.

 큰 입과 무서운 눈매가 포인트예요.

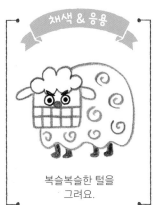

복슬복슬한 털을
그려요.

 뽀글뽀글 머리가 귀여운 도깨비를 그려요.

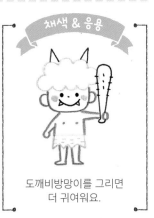

도깨비방망이를 그리면
더 귀여워요.

화분

잎을 풍성하게 그리면 더 귀여워요.

완성!

동백꽃

가운데 있는 커다란 수술이 포인트예요.

완성!

채색 & 응용

잎은 초록색, 꽃은 분홍색이나
흰색, 수술은 노란색으로.

일러스트 & 손글씨

2월
따뜻하게 입어요

졸업
축하합니다

밸런타인
데이

감 기
조심

주의!
도깨비 나옴!

내 손으로 직접 만드는 종이 장난감

내 손으로 장난감을 만들어요. 귀여운 일러스트를 그리면 즐거움이 UP!

자석 낚시

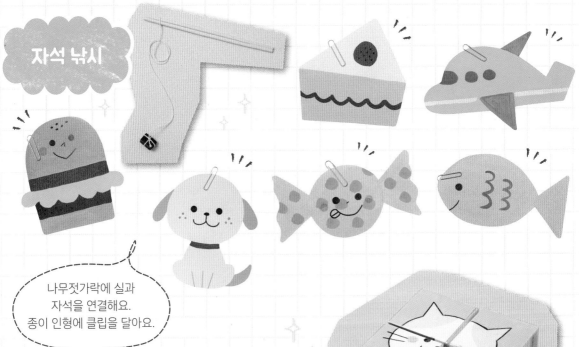

나무젓가락에 실과 자석을 연결해요. 종이 인형에 클립을 달아요.

넓은 부분은 물감으로 칠하는 게 편해요. 가장자리는 사인펜으로 칠하면 선명해 보여요.

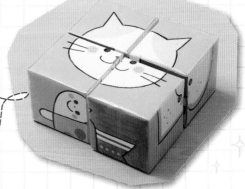

우유 팩 퍼즐

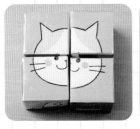
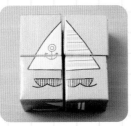
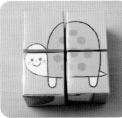

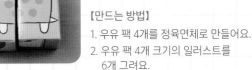

【준비물】
우유 팩 4개, 일러스트 6장, 투명 테이프, 가위

【만드는 방법】
1. 우유 팩 4개를 정육면체로 만들어요.
2. 우유 팩 4개 크기의 일러스트를 6개 그려요.
3. 일러스트를 4등분으로 자른 다음에 정육면체에 붙여요.

P O I N T
우유 팩의 모서리는 최대한 깔끔하게 마무리해야 가지고 놀기 좋아요.

일상생활 속 일러스트를 그려요

양치질이나 식사하기 등 일상의 모습부터
음식, 소품, 직업, 동화 등
다양한 일러스트를 그려 봐요.

 Daily Life

일상 속 사람들의 모습을 일러스트로 그려 봐요.
양치질, 손 씻기 일러스트도 무척 귀여워요.

안녕하세요 얼굴을 아래쪽에 그리는 게 포인트예요.

 \ 완성! /

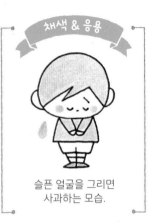

채색 & 응용

슬픈 얼굴을 그리면
사과하는 모습.

잘 먹겠습니다 살짝 내민 혓바닥을 그려요.

 \ 완성! /

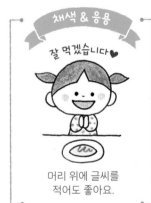

채색 & 응용

잘 먹겠습니다♥

머리 위에 글씨를
적어도 좋아요.

식사하기 한쪽 볼을 볼록하게 그리면 귀여워요.

 \ 완성! /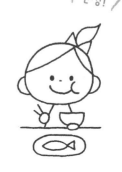

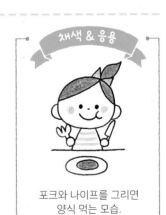

채색 & 응용

포크와 나이프를 그리면
양식 먹는 모습.

양치질　입을 커다랗게 그리고 눈과 코는 위쪽에 그려요.

 → →

\ 완성! /

손 씻기　몽글몽글 비누 거품을 그려요.

 → →

\ 완성! /

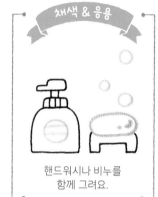

잠자기　눈을 감은 얼굴에 ZZ를 넣어요.

 → →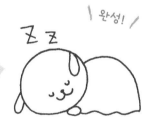

\ 완성! /

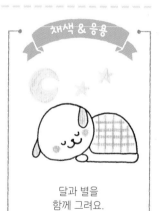

산책　유모차 밖으로 나온 아이들의 얼굴을 그려요.

 → →

\ 완성! /

 Job

유니폼이나 각 직업을 상징하는 소품을 그리면
직업의 특징을 나타낼 수 있어요.

경찰 똑바로 서서 경례하는 모습을 그려요.

 \ 완성! /

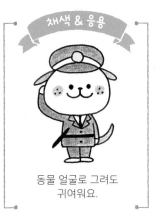

동물 얼굴로 그려도
귀여워요.

의사 의사 가운을 그리고 귀에 청진기를 그려요.

 \ 완성! /

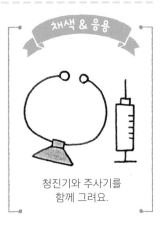

청진기와 주사기를
함께 그려요.

간호사 손에 든 진료 차트가 포인트예요.

 \ 완성! /

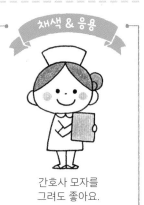

간호사 모자를
그려도 좋아요.

소방관　소방 모자와 소방 호스가 포인트예요.

 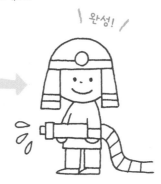

＼ 완성! ／

소화기도 함께 그려요.

철도 기관사　기차의 창문 밖으로 내민 얼굴을 그려요.

 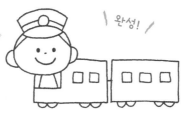

＼ 완성! ／

버스를 그리면
버스 운전사로 변신!

아이돌　활짝 웃는 얼굴과 동그란 마이크를 그려요.

＼ 완성! ／

음표를 그리면 노래하는
모습이 연출돼요.

요리사　요리사 모자와 프라이팬을 그려요.

＼ 완성! ／

스카프에 색을 칠해
포인트를 줘요.

91

웨이트리스
앞치마를 두르고 한 손에 쟁반을 들어요.

 완성!

채색 & 응용

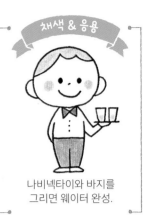

나비넥타이와 바지를
그리면 웨이터 완성.

우주 비행사
모자는 크고 둥글게 그리고, 몸은 통통하게 그려요.

 완성!

채색 & 응용

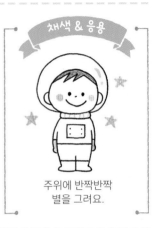

주위에 반짝반짝
별을 그려요.

축구 선수
발밑에 축구공을 그려요.

 완성!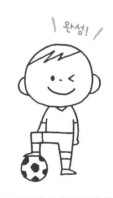

채색 & 응용

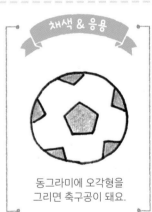

동그라미에 오각형을
그리면 축구공이 돼요.

야구 선수
동그란 헬멧과 야구 배트를 그려요.

 완성!

채색 & 응용

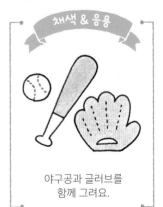

야구공과 글러브를
함께 그려요.

제빵사

제빵사 모자를 쓰고, 한 손에 거품기를 들어요.

완성!

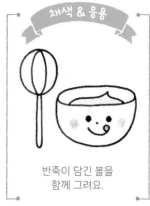

반죽이 담긴 볼을
함께 그려요.

과학자

동그란 안경과 손에 든 비커가 포인트예요.

완성!

채색 & 응용

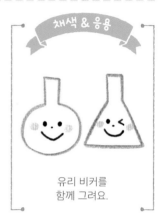

유리 비커를
함께 그려요.

플로리스트

머리에 두건을 그리고 손에 꽃을 그려요.

완성!

채색 & 응용

간판이나 벽에 꽃을
그리면 꽃집 완성.

생선 가게 주인

앞치마와 장화, 손에 든 생선을 그려요.

완성!

채색 & 응용

생선은 좋아하는
색으로 칠해요.

PART ❸

일상생활 속 일러스트를 그려요 ★ 직업

 Fairy Tale

동화 속 주인공을 그려 봐요.
왕자와 공주부터 빨간 모자와 늑대까지 사랑스러운 캐릭터가 가득해요.

 성벽과 세모 모양의 지붕, 맨 위에 깃발을 그려요.

┌ 완성! ┐

채색 & 응용

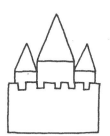

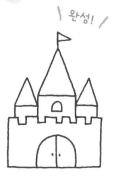

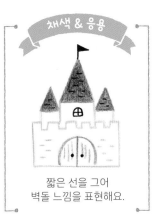

짧은 선을 그어
벽돌 느낌을 표현해요.

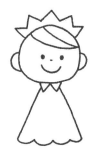 왕관과 드레스를 그리고 드레스 자락은 물결선으로 그려요.

┌ 완성! ┐

채색 & 응용

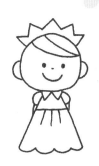

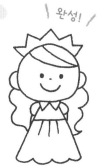

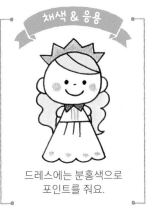

드레스에는 분홍색으로
포인트를 줘요.

 왕관과 망토를 그려요.

┌ 완성! ┐

채색 & 응용

망토와 바지를
자유롭게 칠해요.

해적 머리에는 두건을, 뺨에는 흉터를 그려요.

 완성!

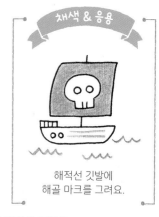

채색 & 응용

해적선 깃발에
해골 마크를 그려요.

닌자 민첩해 보이는 동작이 포인트예요.

 완성!

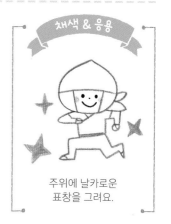

채색 & 응용

주위에 날카로운
표창을 그려요.

빨간 모자 양 갈래로 묶은 머리가 귀여워요.

 완성!

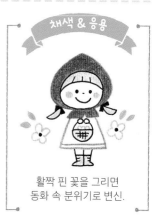

채색 & 응용

활짝 핀 꽃을 그리면
동화 속 분위기로 변신.

늑대 뾰족한 귀와 송곳니, 길쭉한 꼬리가 포인트예요.

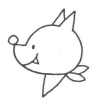 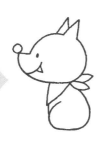 완성!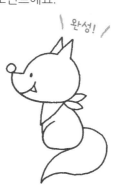

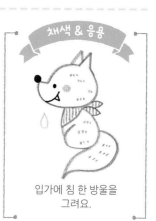

채색 & 응용

입가에 침 한 방울을
그려요.

 Food

동그라미, 세모, 네모 모양을 조금씩 변형해서 그려요.
따뜻한 색으로 색칠하면 먹음직스러워 보여요.

간식

생일 케이크 케이크 위에 딸기와 생일 초를 그려요.

 → → 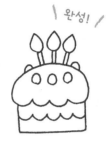 \ 완성! /

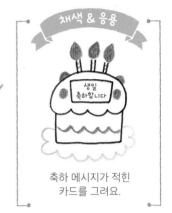
채색 & 응용

축하 메시지가 적힌
카드를 그려요.

조각 케이크 세모 모양을 그리고, 이어서 네모 모양을 그려요.

 → → 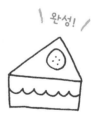 \ 완성! /

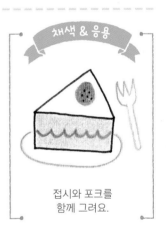
채색 & 응용

접시와 포크를
함께 그려요.

컵케이크 빵은 둥글게 부푼 듯이 그려요.

 → → \ 완성! /

채색 & 응용

알록달록하게
데코레이션!

우유

병 입구를 둥글게 그리고 병에 'MILK'라고 써요.

 → →

| 완성! |

팔을 그리면
더 귀여워요.

PART 3

일상생활 속 일러스트를 그려요 * 음식

푸딩

푸딩에 체리를 올리면 더 귀여워요.

 → →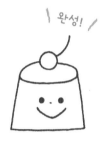

| 완성! |

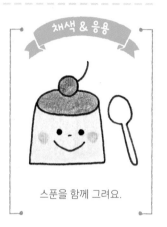

스푼을 함께 그려요.

팬케이크

버터와 시럽을 그리는 게 포인트예요.

 → →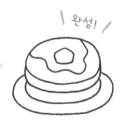

| 완성! |

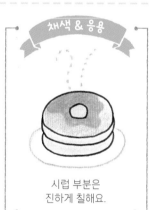

시럽 부분은
진하게 칠해요.

소프트아이스크림

아이스크림 끝을 조금 뾰족하게 그려요.

 → 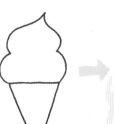 →

| 완성! |

아이스크림을 둥글게
그려도 좋아요.

97

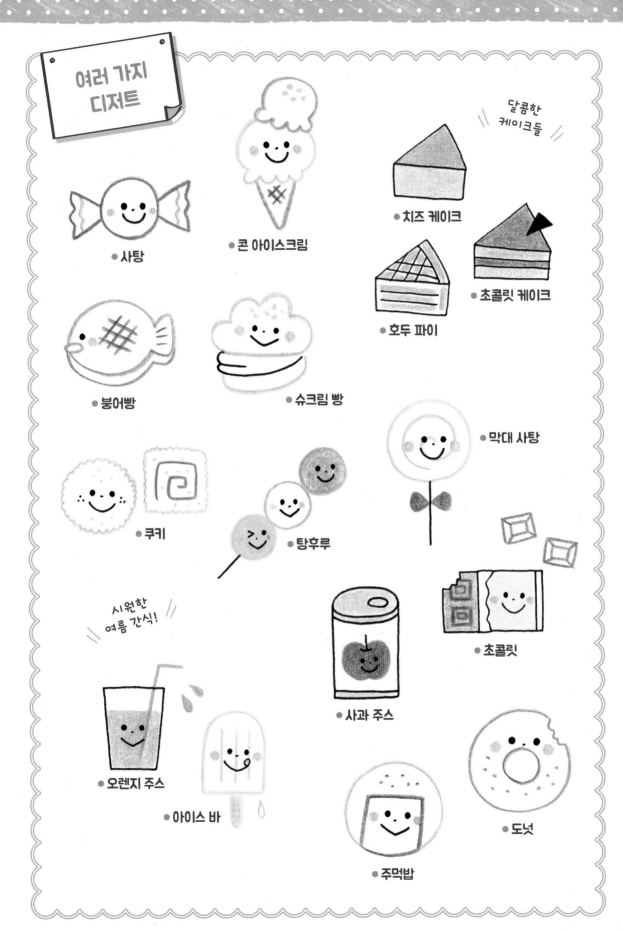

여러 가지 디저트

콘 아이스크림

달콤한 케이크들

치즈 케이크

초콜릿 케이크

호두 파이

사탕

붕어빵

슈크림 빵

막대 사탕

쿠키

탕후루

시원한 여름 간식!

초콜릿

사과 주스

오렌지 주스

아이스 바

주먹밥

도넛

〖 요리 〗

밥 뭉게뭉게 선으로 밥이 가득 담긴 모양을 그려요.

\ 완성! /

밥은 흰색으로
표현해요.

삼각 김밥 모서리가 둥근 세모 모양으로 그려요.

 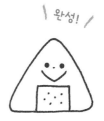

\ 완성! /

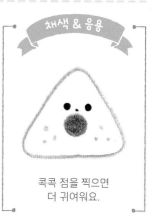

콕콕 점을 찍으면
더 귀여워요.

샌드위치 옆면을 두껍게 그리는 게 포인트예요.

\ 완성! /

햄은 분홍색, 양상추는
초록색으로 칠해요.

카레라이스 카레는 매끈한 선으로, 밥은 뭉게뭉게 선으로 그려요.

\ 완성! /

알록달록한 색으로
야채를 칠해요.

달걀 프라이 노른자는 동그랗게, 흰자는 퍼지듯이 그려요.

 → 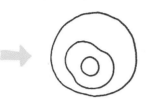 ＼완성! ／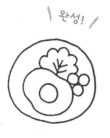

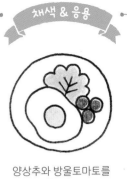
채색 & 응용

양상추와 방울토마토를
곁들여요.

오므라이스 달걀 부분을 아몬드 모양으로 그리는 게 포인트예요.

 → ＼완성! ／

채색 & 응용

케첩은 빨간색, 채소는
초록색으로 칠해요.

스테이크 스테이크에 격자무늬를 그리는 게 포인트예요.

 → ＼완성! ／

채색 & 응용

당근은 빨간색, 브로콜리는
녹색으로 칠해요.

스파게티 먼저 소스를 그리고, 스파게티 면을 그려요.

 → ＼완성! ／

채색 & 응용

접시 옆에
포크를 그려요.

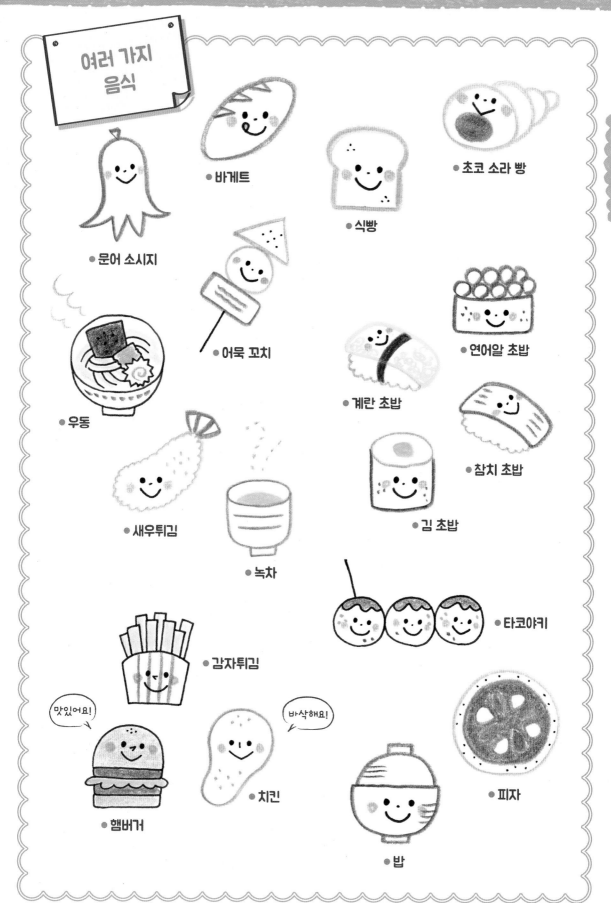

여러 가지 음식

●바게트

●식빵

●초코 소라 빵

●문어 소시지

●어묵 꼬치

●연어알 초밥

●우동

●계란 초밥

●참치 초밥

●새우튀김

●김 초밥

●녹차

●타코야키

●감자튀김

맛있어요!

바삭해요!

●치킨

●피자

●햄버거

●밥

놀이 도구 Play

장난감이나 놀이 기구, 악기 등을 그려 봐요.
다양한 색으로 칠하면 알록달록 귀여워요.

 장난감

블록 세모 블록과 네모 블록, 동그란 블록을 그려요.

완성!

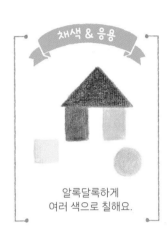

채색 & 응용

알록달록하게
여러 색으로 칠해요.

인형 손과 발을 단순하게 그리면 인형처럼 보여요.

완성!

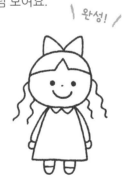

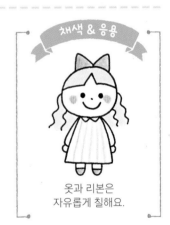

채색 & 응용

옷과 리본은
자유롭게 칠해요.

로봇 얼굴과 몸통, 팔다리 모두 네모 모양으로 그려요.

완성!

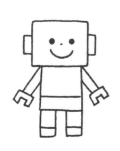

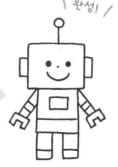

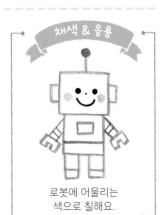

채색 & 응용

로봇에 어울리는
색으로 칠해요.

 물뿌리개 동그란 입구에 점을 콕콕 찍는 게 포인트예요.

\ 완성! /

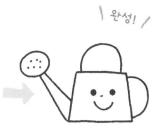

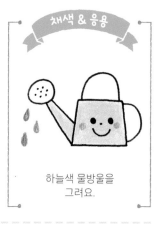

하늘색 물방울을
그려요.

 모래 삽 삽 모서리를 둥그스름하게 그리면 귀여워요.

\ 완성! /

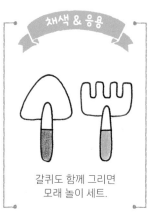

갈퀴도 함께 그리면
모래 놀이 세트.

 비치볼 공 안에 둥그스름한 선을 긋는 게 포인트예요.

\ 완성! /

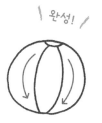

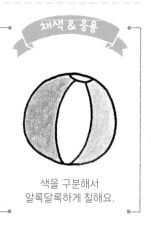

색을 구분해서
알록달록하게 칠해요.

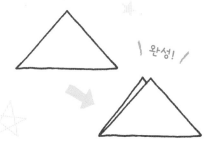 **종이접기** 색종이가 접힌 모습을 그리면 더 생생해요.

\ 완성! /

\ 완성! /

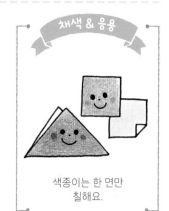

색종이는 한 면만
칠해요.

 잉크 병은 묵직한 느낌으로 그려요.

\ 완성! /

채색 & 응용

길쭉한 모양으로
그려도 좋아요.

 가위 끝부분을 동그랗게 그리면 귀여워요.

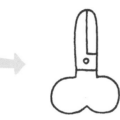

\ 완성! /

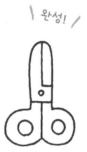

채색 & 응용

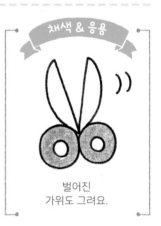

벌어진
가위도 그려요.

크레파스 종이로 감싼 몸통 부분을 먼저 그려요.

\ 완성! /

채색 & 응용

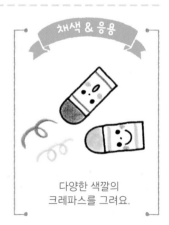

다양한 색깔의
크레파스를 그려요.

물감 팔레트와 붓을 그려요.

\ 완성! /

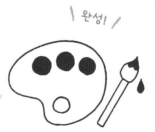

채색 & 응용

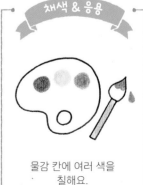

물감 칸에 여러 색을
칠해요.

 놀이터

모래밭 점을 콕콕 찍고 삽을 그리는 게 포인트예요.

 → 완성!

채색 & 응용

전체를 동그랗게 감싸면
모래사장이 돼요.

미끄럼틀 미끄럼틀과 계단은 비스듬하게 그려요.

 → 완성!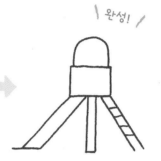

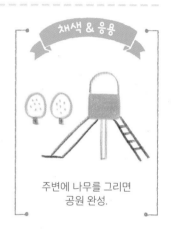

채색 & 응용

주변에 나무를 그리면
공원 완성.

그네 사다리꼴 틀을 그린 다음에 그네를 두 개 그려요.

 → 완성!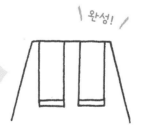

채색 & 응용

구름을 그리면
야외 놀이터 완성!

뜀틀 사다리꼴 위 모서리는 살짝 둥그스름하게 그려요.

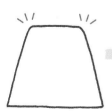 → 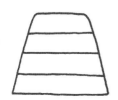 완성!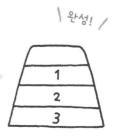

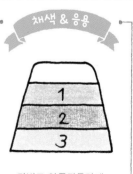

채색 & 응용

단별로 알록달록하게
칠해요.

【 악기 】

캐스터네츠
동그라미 두 개를 겹쳐 그려요.

 → →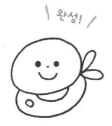

／ 완성! ／

채색 & 응용

위아래를 다른 색으로
칠하면 더 귀여워요.

마라카스
동그라미를 그린 다음, 길쭉한 손잡이를 그려요.

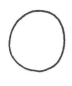 → 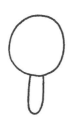 →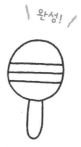

／ 완성! ／

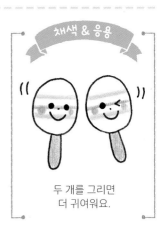

채색 & 응용

두 개를 그리면
더 귀여워요.

탬버린
옆면에 달린 심벌즈가 포인트예요.

 → →

／ 완성! ／

채색 & 응용

별을 그리면 마치
두드리는 느낌.

방울
도넛 모양 위에 앙증맞은 방울들을 그려요.

 → →

／ 완성! ／

채색 & 응용

움직임 선을 넣으면
방울이 울리는 느낌.

트라이앵글

한쪽 모서리가 뚫린 세모를 그려요.

\ 완성! /

채색 & 응용

은색 색연필로
그리면 좋아요.

트럼펫

나팔 부분을 세모 모양으로 그려요.

\ 완성! /

채색 & 응용

음표를 그리고
알록달록하게 칠해요.

실로폰

건반 길이는 오른쪽으로 갈수록 짧게 그려요.

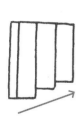

\ 완성! /

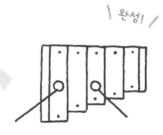

채색 & 응용

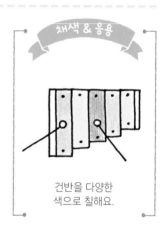

건반을 다양한
색으로 칠해요.

호루라기

입에 무는 부분은 네모 모양으로 그려요.

\ 완성! /

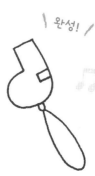

채색 & 응용

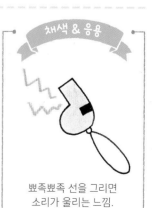

뾰족뾰족 선을 그리면
소리가 울리는 느낌.

107

생활 소품 Daily Goods

옷과 신발, 양치 도구, 이불과 책상 등
다양한 소품들을 그려 봐요.

[의상]

크로스 백

네모 모양 가방에 가방끈을 그려요.

완성!

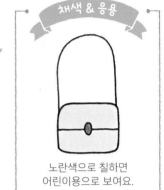

노란색으로 칠하면
어린이용으로 보여요.

유치원 모자

동그란 모양으로 그리는 게 포인트예요.

완성!

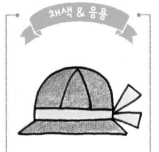

파란색과 노란색 같은
원색으로 색칠해요.

속옷 세트

러닝셔츠와 팬티를 그려요.

완성!

완성!

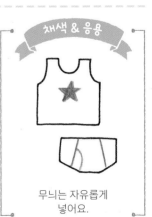

무늬는 자유롭게
넣어요.

양말 발가락과 뒤꿈치 부분에 포인트를 줘요.

 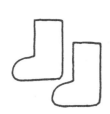 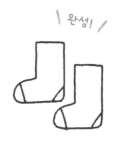

＼ 완성! ／

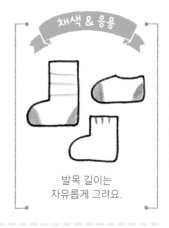

채색 & 응용

발목 길이는
자유롭게 그려요.

티셔츠 소매나 옷기장을 짧게 그리면 어린이용 옷처럼 보여요.

＼ 완성! ／

채색 & 응용

좋아하는 색이나
무늬로 꾸며요.

셔츠 티셔츠에 옷깃, 단추, 소매를 추가로 그려요.

＼ 완성! ／

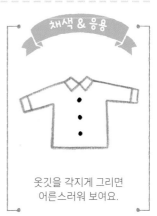

채색 & 응용

옷깃을 각지게 그리면
어른스러워 보여요.

바지 다리 사이 부분은 둥글게 그려요.

＼ 완성! ／

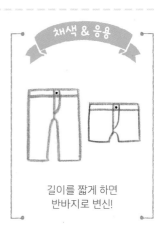

채색 & 응용

길이를 짧게 하면
반바지로 변신!

실내화 발등의 고무 밴드가 포인트예요.

\ 완성! /

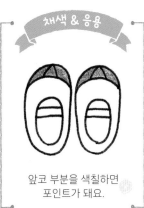

앞코 부분을 색칠하면
포인트가 돼요.

신발 신발의 입구를 먼저 그리는 게 좋아요.

\ 완성! /

신발 끈은 생략해도 돼요.

여자 수영복 살랑살랑 치마가 달린 원피스 수영복이에요.

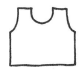 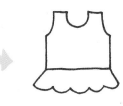 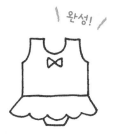

\ 완성! /

치마에 무늬를 그려요.

남자 수영복 수영 바지와 수영모를 그려요.

\ 완성! / \ 완성! /

좋아하는 색으로 꾸며요.

🔲 생활용품 🔳

숟가락 동그라미를 크게 그리면 귀여워요.

 \ 완성! /

채색 & 응용

끝부분을 뾰족뾰족하게 그
리면 포크스푼으로 변신!

포크 머리 부분에 홈을 두 개 그려요.

 \ 완성! /

채색 & 응용

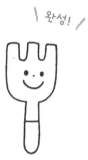

나이프와 함께 그려요.

젓가락 손잡이 부분을 살짝 더 두껍게 그려요.

 \ 완성! /

채색 & 응용

젓가락 통에 넣으면
도시락용으로 변신!

핸드 타월 마름모 모양 타월 위에 끈을 그려요.

 \ 완성! /

채색 & 응용

산뜻한 색으로 칠해요.

칫솔
솔 끝을 뾰족뾰족하게 그리는 게 포인트예요.

 → → \ 완성! /

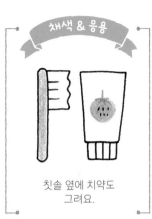

칫솔 옆에 치약도
그려요.

컵
전체적으로 납작하게 그리면 더 귀여워요.

 → → \ 완성! /

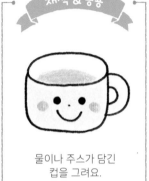

물이나 주스가 담긴
컵을 그려요.

젖병
옆면의 눈금 선이 포인트예요.

 → → \ 완성! /

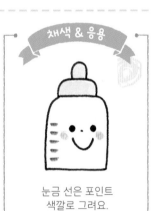

눈금 선은 포인트
색깔로 그려요.

실내화 주머니
네모 모양에 동그란 손잡이를 그려요.

 → → \ 완성! /

한쪽에 이름표를 달아
이름을 써요.

기타

아기용 변기
오리 모양의 귀여운 변기를 그려요.

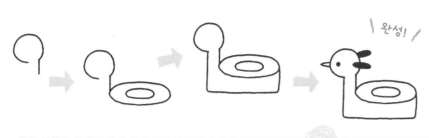

| 완성! |

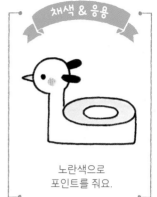

채색 & 응용

노란색으로
포인트를 줘요.

변기
아랫부분을 살짝 파이게 그리는 게 포인트예요.

| 완성! |

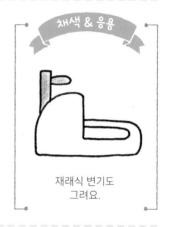

채색 & 응용

재래식 변기도
그려요.

이불
덮는 이불을 살짝 더 크게 그려요.

| 완성! |

채색 & 응용

좋아하는 색과
무늬로 꾸며요.

책상, 의자
네모와 직선으로 간단하게 그릴 수 있어요.

| 완성! |

| 완성! |

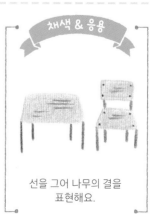

채색 & 응용

선을 그어 나무의 결을
표현해요.

 Vehicle

기차, 비행기, 트럭, 자전거, 우주선 등
다양한 탈것을 그려 봐요.

기차 네모난 기차 칸을 여러 개 그려요.

 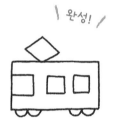

완성!

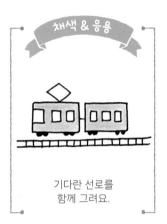

채색 & 응용

기다란 선로를
함께 그려요.

고속 열차 열차 머리 부분은 둥글게, 작은 창문은 여러 개 그려요.

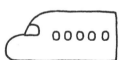

완성!

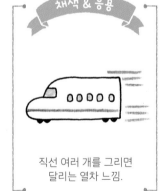

채색 & 응용

직선 여러 개를 그리면
달리는 열차 느낌.

자전거 두 개의 큰 바퀴를 선으로 잇는 게 포인트예요.

완성!

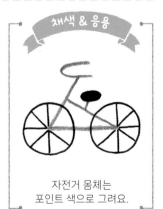

채색 & 응용

자전거 몸체는
포인트 색으로 그려요.

 짐칸 부분은 크게 그려요.

\ 완성! /

채색 & 응용

좋아하는 색으로 칠해요.

 차체 앞부분은 비스듬하게 그려요.

\ 완성! /

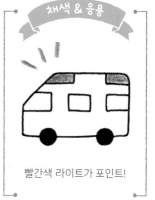

채색 & 응용

빨간색 라이트가 포인트!

 긴 사다리와 호스가 포인트예요.

 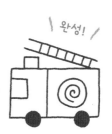

\ 완성! /

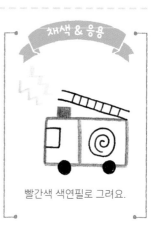

채색 & 응용

빨간색 색연필로 그려요.

 바퀴 세 개가 보이도록 그리는 게 포인트예요.

\ 완성! /

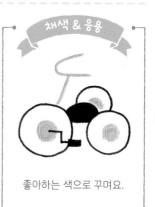

채색 & 응용

좋아하는 색으로 꾸며요.

PART 3

일상생활 속 일러스트를 그려요 * 탈것

 외발자전거 바퀴와 의자는 크게, 페달은 작게 그려요.

\ 완성! /

채색 & 응용

색연필로 포인트를
주면 더 예뻐요.

 비행기 뾰족한 날개가 포인트예요.

\ 완성! /

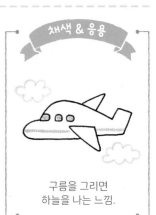

채색 & 응용

구름을 그리면
하늘을 나는 느낌.

 로켓 불을 내뿜으며 하늘 위로 향하도록 그려요.

\ 완성! /

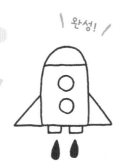

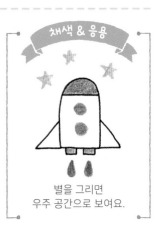

채색 & 응용

별을 그리면
우주 공간으로 보여요.

 헬리콥터 몸체는 둥글게, 프로펠러는 크게 그려요.

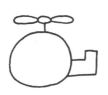

\ 완성! /

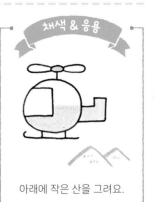

채색 & 응용

아래에 작은 산을 그려요.

열기구 동그란 풍선을 그리고 아래에 네모난 바구니를 그려요.

 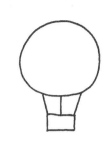 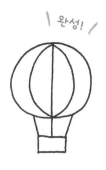

\ 완성! /

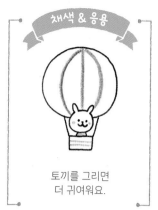

채색 & 응용

토끼를 그리면
더 귀여워요.

배 배 앞부분을 뾰족하게 그리는 게 포인트예요.

\ 완성! /

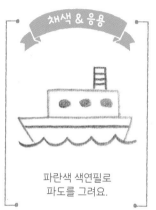

채색 & 응용

파란색 색연필로
파도를 그려요.

요트 세모 모양 돛을 커다랗게 그려요.

\ 완성! /

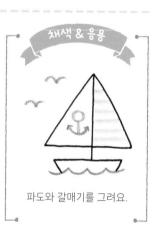

채색 & 응용

파도와 갈매기를 그려요.

잠수함 선체를 물방울 모양으로 그리는 게 포인트예요.

 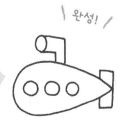

\ 완성! /

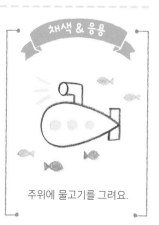

채색 & 응용

주위에 물고기를 그려요.

귀엽고 사랑스러운 까꿍 부채

앞뒤를 뒤집으며 놀 수 있는 종이부채를 만들어요.
앞뒤에 다른 그림을 그려 나무젓가락에 붙이면 돼요.

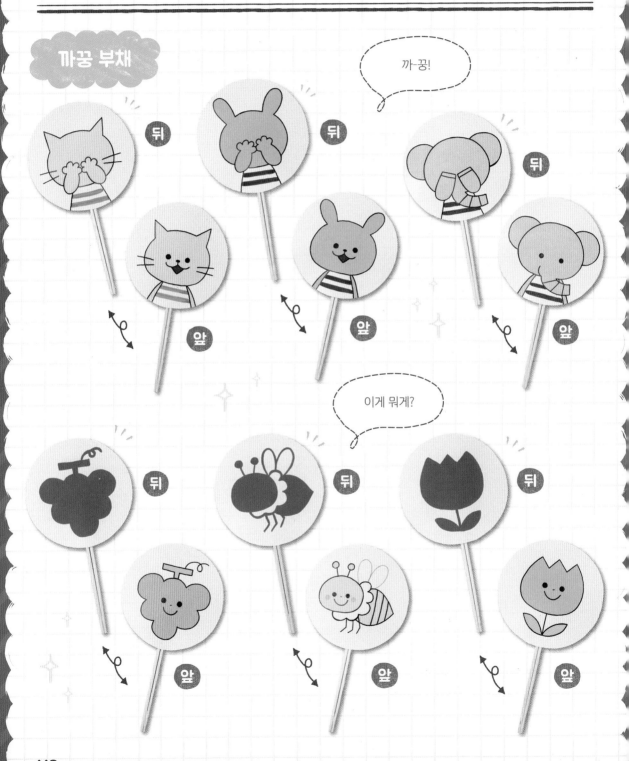

까꿍 부채

까-꿍!

이게 뭐게?

여러 가지 일러스트를 활용해 봐요!

알림 · 부탁

새로운 소식이나 공지 사항을 쓸 때
활용해요.

알 림

부 탁 해 요

준비물

개 학

행사 안내

음악
연주회
안내

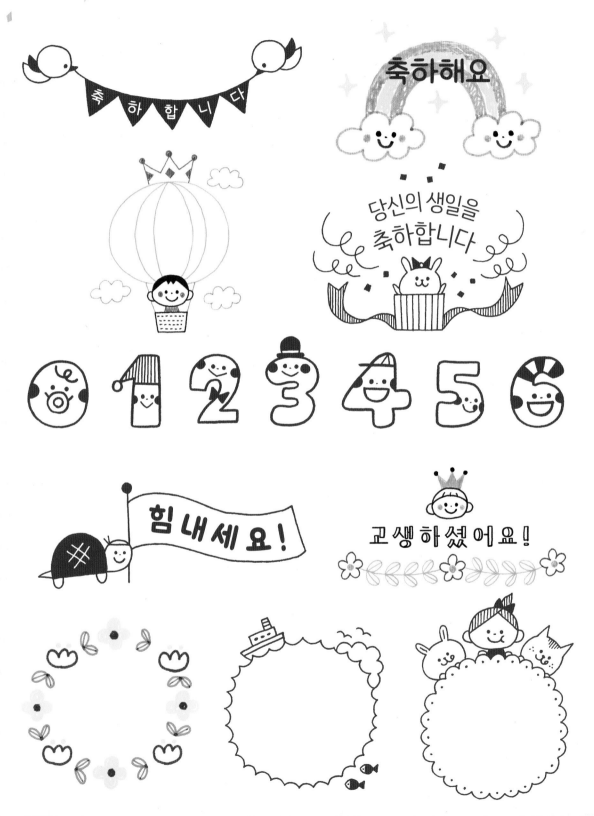

축하해요

축하합니다

당신의 생일을
축하합니다

힘내세요!

고생하셨어요!

어린이 일러스트

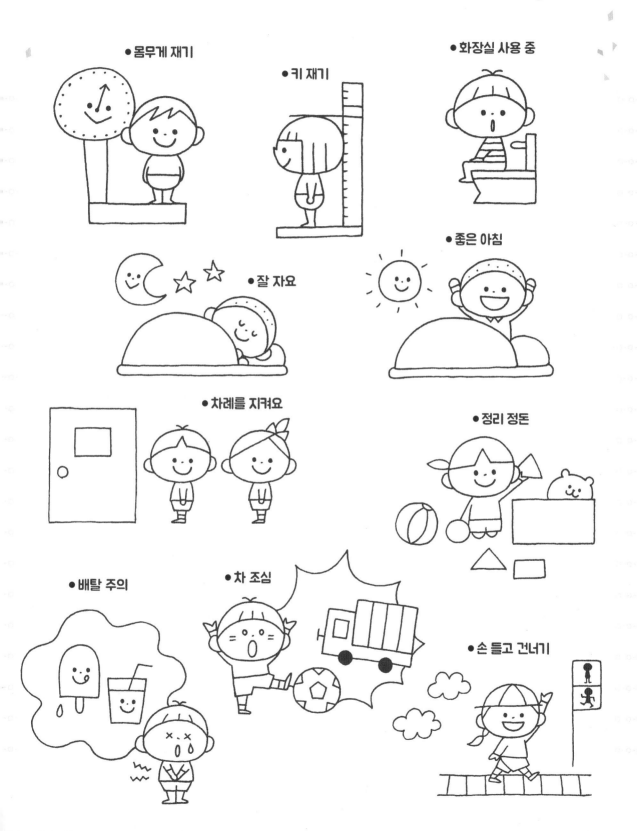

- 몸무게 재기
- 키 재기
- 화장실 사용 중
- 잘 자요
- 좋은 아침
- 차례를 지켜요
- 정리 정돈
- 배탈 주의
- 차 조심
- 손 들고 건너기

누구나 따라 그릴 수 있는 초간단 그림 그리기
쉽고 예쁜 손그림 일러스트

초판 1쇄 발행 2023년 10월 13일
초판 3쇄 발행 2024년 12월 9일

지은이 카모
발행인 이종원 | **발행처** 길벗스쿨 | **출판사** 등록일 2006년 6월 16일
주소 서울시 마포구 월드컵로 10길 56(서교동) | **대표전화** 02)332-0931 | **팩스** 02)322-3895
홈페이지 school.gilbut.co.kr | **이메일** gilbut@gilbut.co.kr

기획 및 책임편집 김언수 | **디자인** 차지원 | **제작** 이준호, 이진혁, 김우식
마케팅 지하영 | **영업유통** 진창섭 | **영업관리** 정경화 | **독자지원** 윤정아
CTP출력 및 인쇄 교보피앤비 | **제본** 경문제책사

ISBN 979-11-6406-571-4(13650) (길벗스쿨 도서번호 200391)

제 품 명 : 쉽고 예쁜 손그림 일러스트
주 소 : 서울시 마포구 월드컵로
 10길 56 (서교동)
제 조 년 월 : 판권에 별도 표기
제 조 사 명 : 길벗스쿨
전 화 번 호 : 02-332-0931
제 조 국 명 : 대한민국
사 용 연 령 : 8세 이상

＊ KC마크는 이 제품이 공통안전기준에 적합하였음을 의미합니다.